探索發現

地質

GEOLOGY

U0063902

〔法〕**Alain Foucault** 著

萬里機構·萬里書店

This book published originally under the title **Sur les sentiers de la géologie**, Un guide de terrain pour comprendre les paysages, **by Alain Foucault** (2011) **© Dunod/Muséum national d'Histoire naturelle, Paris, vintage (2011, or 2012, or 2013)**

DUNOD Editeur – 5, rue Laromiguière-75005 PARIS.

Traditional Chinese language translation rights arranged through Divas International, Paris 巴黎迪法國際版權代理（www.divas-books.com）

本書譯文由上海科學技術出版社授權出版使用。

探索發現
地質

編著
Alain Foucault

插畫
Delphine Zigoni

譯者
鄒婧

編輯
黃雯怡

封面設計
妙妙

版面設計
萬里機構製作部

出版者
萬里機構・萬里書店
香港鰂魚涌英皇道1065號東達中心1305室
電話：2564 7511　　傳真：2565 5539
網址：http://www.wanlibk.com

發行者
香港聯合書刊物流有限公司
香港新界大埔汀麗路36號中華商務印刷大廈3字樓
電話：2150 2100　　傳真：2407 3062
電郵：info@suplogistics.com.hk

承印者
中華商務彩色印刷有限公司

出版日期
二〇一五年六月第一次印刷

萬里機構

萬里 Facebook

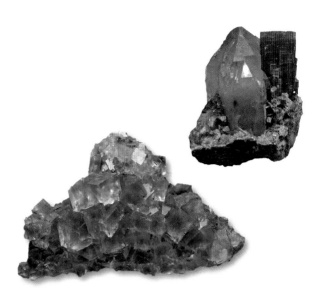

目錄

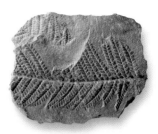

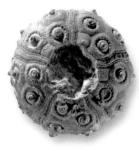

閱讀說明

──踏上地質探索之路──

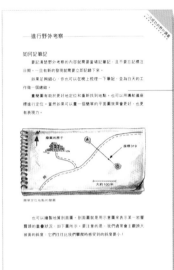

野外的實用
建議

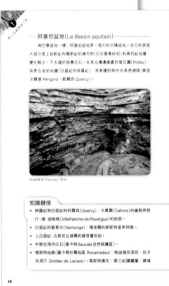

可考察的地質點大區列表

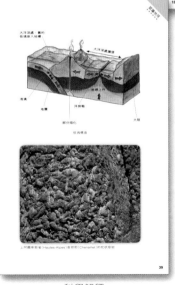

科學解釋

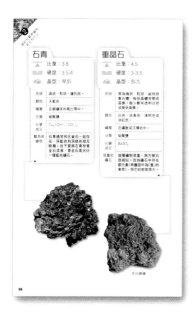

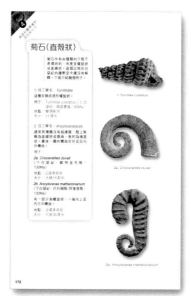

─認識礦物，岩石和化石─

石青
- 比重：3.8
- 硬度：3.5-4
- 晶型：摩斜

形狀	晶狀、粒狀、鐘乳狀。
顏色	天藍色
礦脈	在銅礦床的氧化帶中。
分類	碳酸鹽
化學成分	$Cu_3(OH)_2(CO_3)_2$
藍色和綠色	石青通常和孔雀石一起存在，深藍色和深綠色相互輝映。如不要抓石青和青金石混淆，青金石是另外一種藍色礦石。

重晶石
- 比重：4.5
- 硬度：3-3.5
- 晶型：斜方

形狀	常為塊狀、粒狀、結核狀、集合體，板狀晶體常呈成晶體、極少數有呈明針狀或玫瑰狀晶體。
顏色	白色、淡黃色、淺棕色或淡紅色。
礦脈	在礦脈或沉積物中。
分類	硫酸鹽
化學成分	$BaSO_4$
相當有重要的元素	這種礦物很重，因方解石相似。四為重石中存在鋇元素(和鎘鋇中)量的重意)，而它的密度很大。

不名圖礦

菊石（直殼狀）

菊石中有各種類的介殼不是環狀的，而是呈螺旋狀或直殼狀。這些出現在白堊紀的離獸是容易遭受解釋，下面介紹幾個例子。

1. 柱汀學名：Turrilitidae
這種貝類或呈形螺旋狀。
例子：Turrilites costatus（上白堊紀・森汶曼階・95Ma）
地點：雪佛區中
大小：11厘米

2. 投汀學名：Ancyloceratacés
通常其構造沒有相連接，殼以裝飾為直螺旋或彎曲，有的為環狀狀，最後一圈的彎曲往往並反向外彎曲。
例子：
2a. Croceratites duvali（下白堊紀・歐特里夫階130Ma）
地點：法語車武紀
大小：大概15至30

2b. Ancyloceras matheronianum（下白堊紀・巴列姆階-阿普階130Ma）
有一部分為螺旋，一端向上呈內方彎曲。
地點：法語車武紀
大小：可達30厘十

1. Turrilites costatus

2a. Croceratites duvali

2b. Ancyloceras matheronianum

98

172

─地址簿─

地質愛好者協會、俱樂部、博物館、網站地址

地址簿

- 下面的內容適用於覺絕愛好者們，不適合專業人士。地址來自於法國地質協會：http://sgfr.free.fr。
- 下面介紹的網址中僅涉及法文網站，當然還有其它語言的網站存在，特別是英語網站，可以通過搜尋引擎找到。

指南和著作

- 下面是基本關於地質學的書籍。Dunod出版社（www.dunod.com）和BRGM（www.brgm.fr）出版了很多關於地區地質學的書籍。
- 《地質詞典》Alain Foucault et Jean-François Raoult, Dunod, 7e édition（2010）。
- 《地質愛好者指南》d'Alain Foucault, Dunod（2007）。
- 《地質知識基礎》à petits pas, de François Michel et Robin Gindre, Actes Sud（2007）。
- 《岩石與風光》Reflets de l'histoire de la Terre, de François Michel, Belin（2005）。
- 《石頭的語言》de Maurice Mattauer, Pour la Science（1998）。

179

7

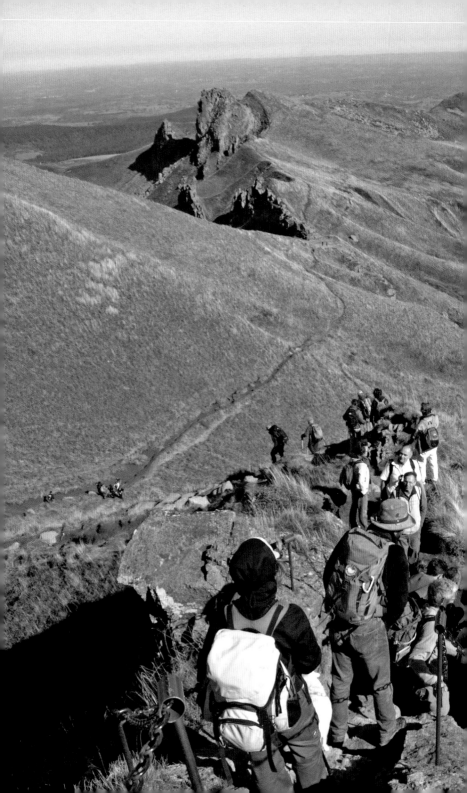

第一章・

踏上
地質探索
之路

一次成功的野外調查

　　野外調查是地質學研究中最基本的活動之一，同時對於愛好大自然的人們來說也是極好的親近大自然的機會。野外調查的時間長短不一，可以是幾小時，一天甚至幾天。不過一定要提前做好準備工作。要知道，冒險往往同時伴隨着失望。

——搜集資訊——

　　開始之前，要瞭解所要去的地方，而這取決於你打算研究的物件：化石？岩石？礦物還是礦石，又或者所有的都包括？

　　最主要的資訊來源是地質指南，地質圖和口口相傳（當然也包括網絡）。

　　在地質指南中，你可以找到關於路線、全貌、地層露頭的描述以及相關圖片、插圖、化石或岩石等等。最好的方式可能是要首先瞭解路線，確定自己最感興趣的地點。

　　一定要隨身攜帶一張地質圖，它可以指明你所碰到的地層的性質和年代，幫助你瞭解在地層中可以找到何種岩石和化石。不過，地質圖往往不容易進行準確定位，所以還需要準備一張地形測量圖，最好是 1：25000 的比例。

　　如果通過口口相傳的方式獲取資訊，那麼最好聽取一些比較專業的協會或組織成員的親身經歷，這樣你會獲益匪淺。（可參考本書後提供的網站資訊）。

竅門

　　有些經驗積累的小竅門也需要注意。比如：如果步行走環形路線，可以從早上開始向西走，然後晚上回到東邊，這樣可以避免眼睛正對着太陽。也可以從最低點開始，這樣可以避免在回來的路上重新爬坡。同樣，還要在行走過程中注意觀察和尋找化石。

　　如果你已經確定好路線，那麼要用鉛筆在地形測量圖上標注。同時還要確定地點的可到達性，以及當地政府是否允許進入並進行取樣。還要注意自然公園和自然保護區的規定。

準備工具

野外調查並不需要準備過於昂貴的工具。

錘子

　　錘子是必不可少的。市面上有售的一種特製錘子，由於是用一整塊金屬製成的，所以非常堅固。但是它們有兩個不足：只有在專業用品店裡有售，而且非常昂貴。最好選擇垂直刃的而不是尖頭的：

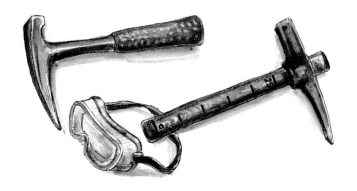

這樣比較容易刨開片岩或比較硬的土層。不過，剛開始時也可以不使用這樣的錘子：一個簡單的小鐵錘就足夠了，工具廉價且處處都可以買到。

在錘子柄上用記號筆劃出刻度，這樣可以與拍攝的岩石照片進行對照。

在使用錘子時要小心不要傷到手指。另外特別要注意的是不要在敲擊岩石時將碎片濺到眼睛。如果你想要從岩石中分離出化石，那就要戴上防護眼鏡。防護眼鏡也可以在購買地質錘的商店裡買到。

若要防止把地質錘遺忘在地上，可以購買一個專門放在腰上的挎包來放置工具，使用完後習慣性地將它們掛在腰間。這個裝置可以在工具店買到。

如果需要，還要準備刻刀或剪刀。但如果你覺得背包太沉的話，也可以等回到家裡以後再用刻刀或剪刀把化石從帶回的樣品中取出。

放大鏡

所有的地質學家都配有一副放大鏡，因為它對於觀察岩石中的礦物和小的化石是不可缺少的。而且為了避免丟失，他們都把放大鏡掛在脖子上。選擇放大鏡時需要選放大率是 IO 或 I2 型號，直徑約 15mm，折射率高的。沒有必要選擇放大率更大的型號，如果離得太近，且在光線不足的情況下反而效果不好。

使用時將放大鏡儘量靠近眼睛，然後慢慢靠近要觀察的物體直到清晰為止。要確保有足夠的光線落到物體上，注意不要讓帽子遮住光線。

竅門

最好選擇斷口較新的岩石觀察，必要時可用錘子將岩石敲開來觀察新的斷口。若將岩面弄濕可以更好地觀察岩石的性質。

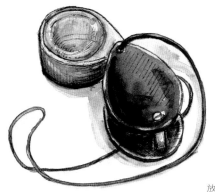

放大鏡

指南針和導航儀

在野外活動，指南針是很有必要的，它可以在能見度差的情況下為你確定方向，尤其是在森林裡。當然，現在也可以使用導航儀，它可以更加精確地進行定位。但是如果考慮到導航儀可能出現故障的情況——如衛星信號消失，或身處茂密的森林中，又或者導航儀掉入深溝中——當遇到這些情況時，你就會慶倖自己有一個指南針了！

記錄本和鉛筆

隨時進行記錄對於考查結束後的資料整理很有好處。準備一個大小 15×22 cm 的本子就可以。另外還需準備一支圓珠筆記做記錄（不要用鉛筆，時間久了會變得不清晰）和一隻鉛筆、一塊橡皮用來在地圖上做標記。

你也可以直接用記號筆在取得的樣石上做標記。如果樣石特別易碎，也可以在上面貼上便簽，然後放在包中。

尺子

測量岩層的厚度或者在照片上標記尺寸時都需要用到尺子。或者可直接在地質錘把手上標記刻度。不要選擇照片上的物品來作為參照物，因為過幾年之後，沒有人會記得那些物品的尺寸，包括你自己！

刀

準備一把多頭的小刀可以用來測試礦物的硬度，切割雲母片，又或者在餓了的時候切香腸！

一小瓶酸性液體

即使是有經驗的人，也不是很輕易地就可以判斷某個岩石裡是石灰岩或者是否含有石灰。碰到這種情況，可以在上面滴幾滴酸性液體：如果其中有鈣，就會產生小的氣泡，這些小氣泡是鈣與酸作用產生的二氧化碳或碳化物。

通常可以準備鹽酸，在藥品店有售。使用前需稀釋，通常比例為1：10，但也並非是強制的標準：最好還是在調好之後用它與鈣先做實驗，看是否會發生反應。只需要準備一小瓶調好的溶液即可，最好是有滴管的小瓶。一定要將瓶蓋蓋緊，特別小心不要濺到衣服上，因為酸的腐蝕性很強！

玻璃刀

如果要測試一個岩石裡是否含有石英（石英是可以劃破玻璃的物質），則需要準備一把小的玻璃刀。

在做這個測試之前，要擦拭好刀片，並確認岩石上沒有其它劃痕。測試完成後要用放大鏡仔細確認是否有劃痕。

樣品袋

記得準備一些小的袋子，塑膠或布的都可以，用來放置一些易碎的岩石、沙子或化石。也可以準備一個大的袋子，把它們都放在一起。

地質包和背包

為了方便放置地圖、本子和鉛筆，可以準備一個專門放置紙製品的包。

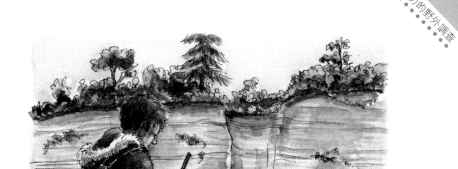

　　其它的雜物可以放在背包裡。背包內需要有盡可能多的口袋，這樣就不至於將三明治和石子放在一起，也可以更方便地找到所需的物品。

衣物

　　在準備鞋子上一定不要斤斤計較。平時運動時穿的鞋子並不適合，而是一定要可以很好保護腳踝的鞋子。專業的遠足鞋可以使你遠離很多不必要的風險，比如骨折。

　　衣物也需要遠足者的專業服裝。根據不同季節選擇不同厚度，但是一定要結實耐磨。同時也不要忘了必要的遮陽措施。

急救包

　　一定隨身準備一個小的急救包，以下幾樣物品要備齊：阿司匹林（最好準備含化片，因為在野外並不總能找到杯子喝水）、消毒棉、繃帶、創可貼、眼藥水。

　　準備一個用來吸毒液的掌上型泵，在被黃蜂螫傷後可以吸出毒液。但是如果被蛇咬傷，最好儘快就醫。

清 單

✓ 合適的鞋，衣物，雨衣，遮陽帽/遮雨帽。

✓ 地質錘

✓ 放大鏡

✓ 地質包：記錄本，便簽條，指南針，筆（圓珠筆，黑色鉛筆，彩色鉛筆，記號筆），橡皮，尺子，地質志，玻璃刀，一小瓶酸性液體。

✓ 背包：樣品袋，紙（用來包裝樣石），急救包，掌上型泵。

✓ 如果需要開車：車鑰匙（要準備一把備用），駕照，行駛證，保險，地圖。

✓ 其它（依個人需要）：測高儀，導航儀，相機，手機。

進行野外考察

如何記筆記

要記清楚野外考察的內容就需要當場記筆記，且不要忘記標注日期。一旦有新的發現就需要立即記錄下來。

如果足夠細心，你也可以在晚上梳理一下筆記，並為白天的工作做一個總結。

畫簡圖有助於更好地定位和重新找到地點。也可以用導航儀座標進行定位。當然如果可以畫一個簡單的平面圖效果會更好，也更有表現力。

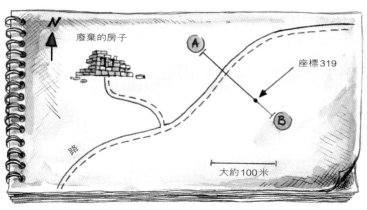

簡單定位地點的簡圖

也可以繪製地質剖面圖。剖面圖就是用示意圖來表示某一岩層露頭的重疊狀況，如下圖所示。要注意的是，我們通常會主觀誇大坡面的斜度：它們往往比我們攀爬時感受到的斜度要小！

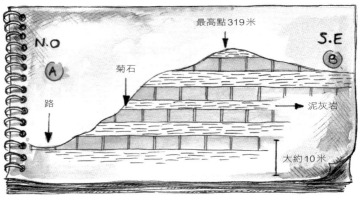

地質剖面圖

　　更簡單的方法是，在遵循比例尺的條件下繪製地層柱狀剖面圖，這種剖面圖可以僅僅顯示岩層的疊加狀況。

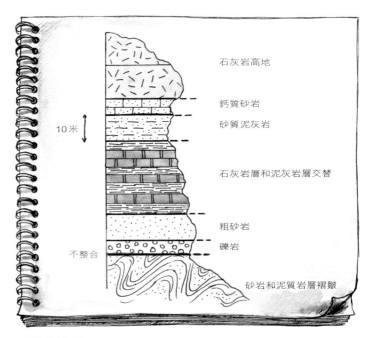

地層柱狀剖面圖

以下是常用的表示不同性質岩石的圖例。

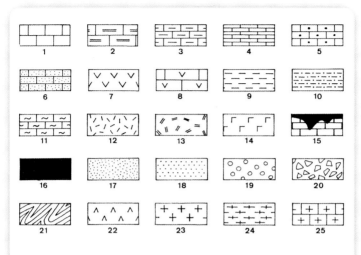

1至6：石灰岩（1.岩層；2.泥灰岩；3.火石；4.片岩；5.礫岩；6.砂岩）

7和8：白雲石和白雲質灰岩

9至11：黏土和泥灰岩（10.沙狀的；11.砂泥灰質的）

12和13：塊狀岩（礁灰岩等）

14：岩鹽石

15：沉積岩

16：低厚度或不同厚度層

17至20：碎屑岩（17.沙；18.砂岩；19.礫岩；20.角礫岩）

21：褶皺石基

22：鹼性噴發岩（玄武岩、輝長岩等）

23：酸性侵入岩（花崗岩）

24和25：變質岩（24.晶狀片岩；25.變質石灰岩）

如果你不想畫上面這些剖面圖，那也可以簡單地自下而上繪出岩層的重疊，最下層的岩層在最下面。如：

① 20厘米紅砂岩；

② 30厘米黏土；

③ 50厘米白石灰岩；

④ 等。

將你找到的樣石編號，並在本子上記錄下每個樣石獲取的地點，有可能的話用簡圖標示，在地質圖或/和地圖上標示也可以。標記樣石時可以從1開始，這是最簡單的方法。另外，也可以在數位前加注年份，比如2011.001、2011.002等。

注意！

選取樣石時不能取樣過多，因為隨着時間這些岩石也許會被沖刷剝蝕。同時也要注意當地是否有禁止取樣的標誌。如果你很幸運地發現了有脊椎動物的岩石，比如動物殘骨，就不要破壞它，可以通知專業人士，比如當地自然博物館或者附近的大學。如果發現古生物化石也同樣要通知專業人士，古生物化石是禁止破壞的。

如何定位和閱讀地圖

要準確地使用地質地圖，首先要定位。方法是將地圖平放在手上，然後將指南針放在地圖上，再轉圈直到指南針的指標指向地圖的北方（通常地圖的上面是北方，但有時也有例外，所以還是要仔細確認）。這樣做就可以準確定位方向了。

接下來就要在地圖上確定你的路線了。首先要做的是瞭解比例尺。

比例尺

比例尺是地圖上的線段長度與實地相應線段長度之比。比如，如果地圖是1：50000，則1厘米地圖線段長度代表實地長度50000厘米，也就是500米。如果地圖是1：25000，則1厘米地圖線段長度代表實地長度25000厘米，也就是250米。以15分鐘1公里的普通速度步行，在地圖上顯示的是4厘米的線段。

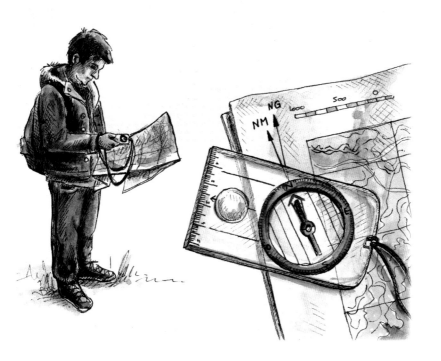

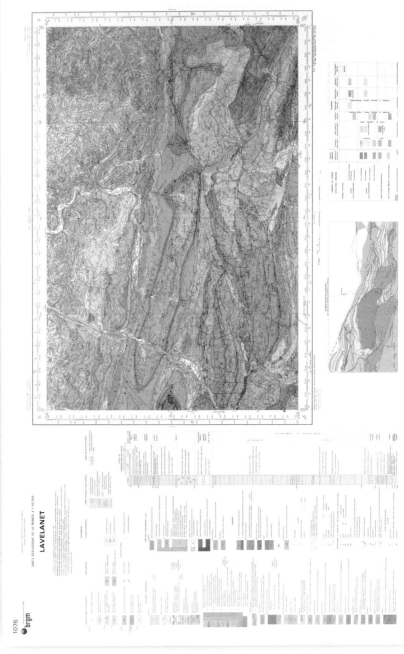

地形圖上的地形用等高線表示。等高線指的是地形圖上海拔高度相等的各點所連成的閉合曲線。海拔高度在地形圖上是用曲線表現的。認識等高線的重要性在於可以估計要攀爬的地形和高度，也可以參考地圖上的地形來確認你是否在正確的位置上。

用地圖定位

通過導航儀上顯示的座標可以準確地知道拍攝照片的位置，或者找到樣石的具體位置，這樣可以很容易地回到這些位置。不過，通過這些座標並不能很容易地找到地圖上的對等位置，但也有一些專業的特殊地圖可以做到。

通常情況下，售賣的地質圖都配有一份說明，上面標有詳細的地層組成：岩漿岩、火山岩、沉積岩。還會有在這些岩層中最常見的化石一覽表，這些都對鑒別樣石有很重要的作用。

通過地圖上的彩色圖例搭配簡注就可以瞭解地層。地圖上也會標明某些符號的代表含義，它們指明主要礦場和礦層。通常來說，地層的剖面圖是按照垂直切開的順序來描繪的，這樣可以很清楚地瞭解它們的結構和排列。

注意安全

　　要保持小心，落腳前要仔細觀察。不要用腳在斜坡的岩層上用力踩踏鑽孔，尤其是在沙地上。如果在這樣的地面發現化石，且需繼續挖掘下去，那麼一定要小心不要發生坍塌。

　　通常在人多的時候更容易發生疏忽，因為大家都以為其他人會注意。因此一定要格外小心，商量好指定一名隊員作為安全員。在採礦場（往往需要獲得授權），最好不要靠近其邊緣，而且要佩戴安全帽。

回到家裡

　　返回家裡後，首先要重新閱讀做過的筆記、簡圖，並訂正明顯的錯誤，比如錯誤的編號、地點或日期，做到儘量清晰。將採集的樣石陳列擺好，確認編號。化石需要用刷子刷乾淨，然後用水沖洗，有時也會用到刻刀。將化石放在小的沙袋上以確保安全。整理完樣石後，最好是放在無蓋的紙盒中。紙盒中放置一張紙片，上面標注樣石編號、採集的地點和時間，如果知道的話標明化石的名稱。在化石上也需要用記號筆標注。

　　採集回來的砂子可以放置在盒子裡或是合適的塑膠管中。用篩子過篩是很有趣的事情，因為往往會過濾出化石。市面上可以買到多層的特製金屬濾篩（較昂貴），當然你也可以用金屬網自製。比如，將孔徑0.1mm的濾網放在孔徑1mm的濾網下面。這樣下面的濾網就可以篩出直徑0.1mm至1mm之間的物質。觀察時要用放大鏡，因為其中可能會有有孔蟲類。砂子通常要在乾燥的情況下過篩，但是對於泥灰石則可以沖水進行過篩。

　　採集的所有物質都要用放大鏡或雙筒放大鏡觀察，這樣可以在砂礫、過篩後的剩餘物質或者化石中得到很多意料不到的發現。

　　還有其它的一些放大設備，它們搭配有數位感測器，可以直接連接電腦並存儲圖像。

　　顯微鏡是一種比雙筒放大鏡更昂貴的設備。由於是從後面送光的，所以要求觀察物是透明的。因此需要特別的準備工作，如將岩石加工成薄片。此外，要識別岩石中的礦物，還需要準備一台偏光顯微鏡。

雙筒望遠鏡

——地層，斷層，褶皺——

在野外調查中會碰到各種地質形態，需要瞭解它們的結構佈局。對於岩漿層來說，要搞清楚並不容易，比如花崗岩、變質岩、片麻岩（識別這些往往需要地質地圖的說明），但如果是沉積層就比較容易辨認，因為它們是按層分佈的。

沉積岩層

沉積岩是沉積作用的產物。在地球表面條件下，由風化作用、生物作用和某些火山作用產生的物質經搬運、沉積和成岩等一系列地質作用而形成的地質體。當沉積條件改變時，沉積的性質也隨之改變。比如，可能會有一個時期沉積的是石灰石，接下來一個時期沉積物為黏土。沉積的過程可以很長，根據環境狀況的不斷改變，可以連續形成不同性質的岩層。

隨着時間流逝，這些沉積在海底或湖底的物質就隨着地殼運動而形成的山脈浮出了地面。這也就是我們今天可以在爬山時看到它們的原因。

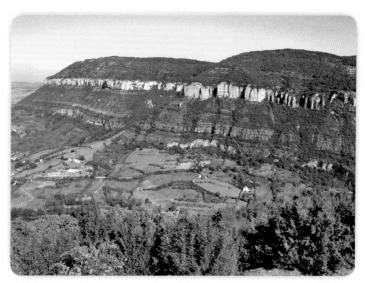

米洛（阿耶依翁）Millau（Ayeyron）附近的橫向岩層

這些沉積層可以全部浮出水面，並保持水準狀，比如在塔爾納峽谷的喀斯（Causses，法國中部和南部的石灰岩高原）。

褶皺

褶皺是層狀岩石在各種應力的作用下形成的一系列連續的波狀彎曲，在阿爾卑斯山脈可以看到很多。

褶皺可為具有一定傾角的簡單傾斜（與水平線成一定角度）。

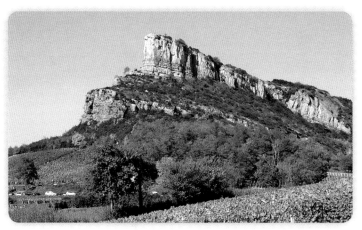

索盧特的褶皺（上索恩-魯瓦省 Saône-et-Loire）

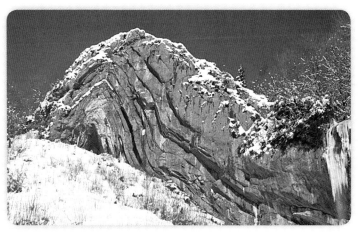

直立背斜褶皺：憲兵帽山（汝拉省 Jura）

褶皺可以分為兩種基本類型：背斜(岩層向上彎曲，中間地層老，兩側地層新)和向斜(岩層向下彎曲，中間地層新，兩側地層老)。有時候如果力量足夠強大，褶皺可能會持續變形成直立褶皺又或者成為平臥褶皺。

不整合

在褶皺的形成過程中，如果長時間受到侵蝕作用，褶皺的一面會被完全銷蝕成為一個地層平面。如果在這個地層平面上繼續有沉積物沉積，比如重新被大海淹沒，即所謂的海侵，則形成了不整合。「不整合」是分開較新地層和較老底層的一個侵蝕面，因此通過不整合可以恢復一段地質年代：褶皺比最新的褶皺地層年代新，比最早不整合地層年代久。

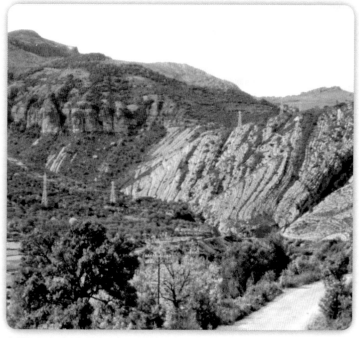

白堊紀石灰岩(右側淺色)上的漸新世的平行不整合(左側紅色部分)，位於普韋布拉賽格爾(Puebla de Segur)附近(西班牙比利牛斯山)

節理和斷層

在地球板塊運動的過程中產生的應力作用下，岩石往往會產生裂隙。

岩石受力作用形成的破裂面或裂紋，稱為節理：它是破裂面兩側的岩石沒有發生明顯位移的一種構造，就像汽車擋風玻璃碎裂。通過平面圖看，它們大多形成兩個垂直方向的網狀面。在裸露的石灰岩高原可以發現節理，或者在地形圖上也有所標注。節理在石灰岩地區扮演很重要的角色，因為通過它們雨水可以滲入，並慢慢地將石灰岩溶解帶走。經過一段時間以後（此處的時間為地質學時間概念：幾千年或幾百萬年！），便形成了根據節理的方向所引導的地上河或地下河網絡。

這也就解釋了大的花崗岩群會變成花崗岩石海的原因。

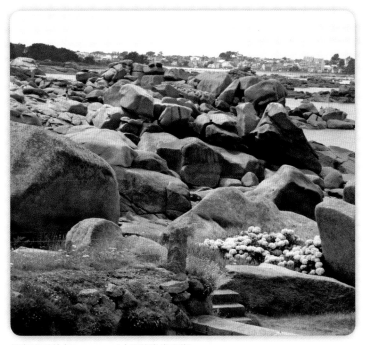

普魯瑪那什（Ploumanach）的花崗岩石海

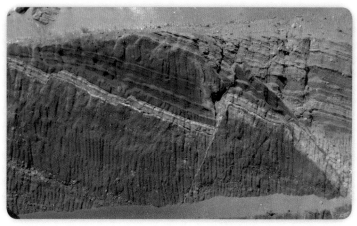

正斷層

　　如果節理是岩層或岩體沒有位移的裂隙構造，那麼斷層就是岩層或岩體破裂面發生明顯位移的構造。斷層面是一個將岩塊或岩層斷開成兩部分，斷開岩塊或岩層順着它滑動一定距離（即斷層落差）的破裂面。在此作用下產生的斷層面也就變得光滑且通常成條紋狀。斷層面的連接處，經常會存在碎裂的岩石（即斷層缺口）。如果斷層落差沒有達到特別大（幾分米或幾米），則可以從一面或另一面觀察到斷層中同質的物質被分開。斷層存在於幾乎所有的地質構造中，但更多的是在沉積層存在時才更易於被區分。

　　斷層可以是垂直的或傾斜的。如果是傾斜的，分為正斷層（斷層上盤沿斷層面相對向下滑動）和逆斷層（斷層上盤沿斷層面相對向上滑動）。傾斜面相背的兩個正斷層所夾持的共同下盤（上升盤）岩塊稱為地壘。相反的，傾斜面相向的兩個正斷層所夾持的共同上盤（下降盤）岩塊，稱為地塹。兩個斷層面之間的關係也可以是橫向的，稱之為橫推斷層。

　　有時候也會出現由於巨大的地殼運動而引起大的地質岩層被推到上面，這稱之為上沖層。

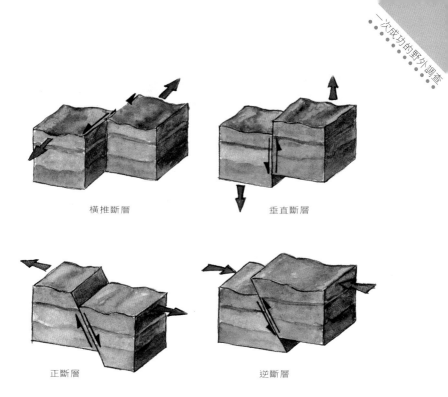

横推斷層　　　　　　　　垂直斷層

正斷層　　　　　　　　逆斷層

不同斷層類型

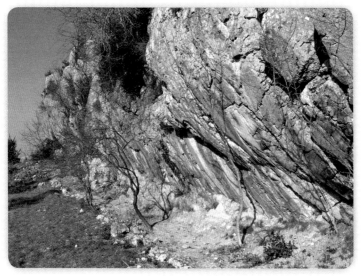

斷層面（拉格爾斯，阿爾代什省 Lagorce, Ardeche）

──瞭解地貌──

任何地貌都有一個骨架：稱為地質層，或岩層。它們是由侵蝕作用而形成，從而形成了高低起伏的地形。這些高低起伏的地形上面覆蓋着各種植物。

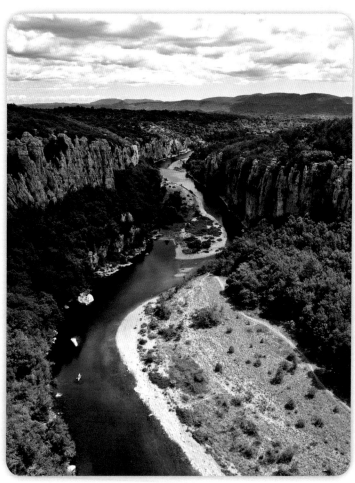

石灰岩高原中的阿爾代什峽谷（Gorges de l'Ardèche）

通過幾個簡單的地質和地理概念，我們就可以更好地瞭解地貌及其成因，有些是很容易識別的。

構造地貌

　　這類地形的構造和形狀主要是由地質結構決定的。比較典型的可見特徵是硬地層（如石灰岩、砂岩）和軟地層（如泥灰岩、黏土或沙土）輪流受到侵蝕作用而形成。侵蝕作用往往傾向於發生在軟地層上，因此地形的構造也多取決於岩層的構造。

　　如果地層的結構是水準狀，則稱為臺地。臺地是指四周有陡崖的、直立於鄰近低地、頂面基本平坦似臺狀的地貌。由於構造的間歇性抬升，使其多分佈於山地邊緣或山間。如果地層出現褶皺，就會出現其它類型的地形。比如汝拉山脈，由一系列的背斜和向斜構成。硬地層褶皺的背面產生背斜便形成了山峰。如果這個背斜繼續被侵蝕直到裸露出下面的軟地層，則形成的凹陷被稱為背斜谷。在背斜谷周圍的硬地層繼續保持其形狀而形成山脊。最終，河流可以穿過這些硬地層形成的地形而形成橫谷。

　　有時，受侵蝕的硬地層形成向斜，成為向斜山。這是一種反向的地形，因為在地形中最下面的部分在地形圖上是標注在最上面的。在阿爾卑斯山脈的查爾特勒（Chartreuse）和韋赫考爾群山（Vercors）就是這種情況。

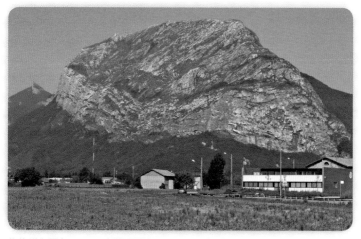

格倫諾布爾（Grenoble）附近尼祿的頭盔山是向斜

喀斯特地貌

在石灰岩或白雲石地區，岩石由於被含二氧化碳的水溶解而形成的一種很有代表性的地貌，稱為喀斯特地貌。這個名字來自地中海邊緣的斯洛維尼亞地區，那裡有很多此種地貌，該區名為喀斯特。

這種地形有時是廢墟狀的，看起來像房屋的廢墟，被小的裂縫分開，岩石按照節理裂隙的方向解體。很多時候這些地形會形成一些所謂的「幽靈村莊」，比如在阿韋龍省（Aveyron）的蒙彼利埃-勒-維耶

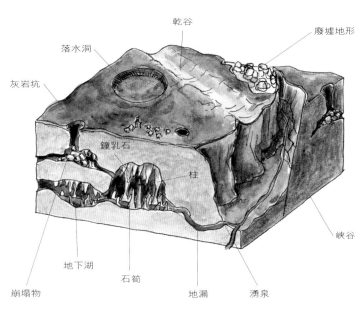

乾谷

廢墟地形

落水洞

灰岩坑

鐘乳石

柱

峽谷

地下湖

石筍

地漏

湧泉

崩塌物

喀斯特地貌的結構

索鎮（Saoû）的向斜山（德龍省 Drome）

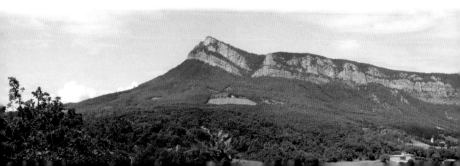

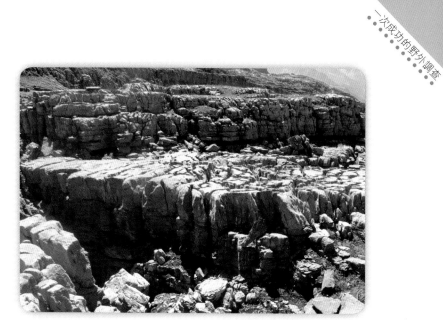

普拉特(Le désert de Platé)的喀斯特地貌

(Montpellier-le-Vieux)和阿爾代什省(Ardèche)的巴依歐力弗(Bois de Païolive)。岩石的上部呈現的是由山脊分開溶蝕而成的凹槽,稱為溶溝。有時也會有幾十米直徑的盆狀地形,稱為落水洞。這些凹陷可以延長,向下形成井或坑,這些井或坑通常會接觸到一系列坑道,其中最深的會接觸到地下河,從而與相鄰的地上河相連。當然,這個過程有時是很長很複雜的。

火山地貌

雖然現在法國已經沒有活火山,但是以前曾經有過,而且留下了很明顯的印記,特別是在中央高原地區。簡單來說,火山就是一

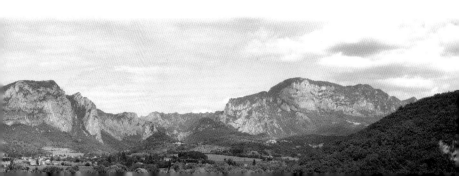

個椎體，中間是火山口。椎體是由熔岩石和小的火山噴發物如火山礫和火山灰（大小在幾厘米到幾十厘米之間）、火山彈構成的。

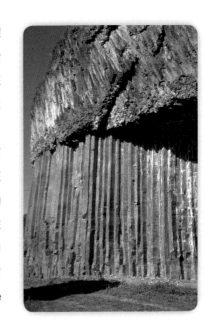

從椎體中流出的熔岩有時是流動的，比如玄武岩。這些熔岩有時會形成六邊形的垂直立柱，稱之為玄武岩柱群。可以在圖耶茲（Thueyts）附近發現，或阿爾代什省（Ardèche）古瓦翁高原（Le plateau du Coirons）找到。

冰川地貌

冰川地貌在高山地區很常見。實際上是一些已經消失或消退的冰川，它可以證明在上個冰川紀，大約2萬年前，此地曾有大面積的冰川存在，甚至可以覆蓋所有的山川。在山地區域，當冰川佔據以前的河谷或山谷後，由於冰川對底床和谷壁不斷進行拔蝕和磨蝕，同時兩岸山坡、岩石在寒凍風化作用下不斷破碎，並崩落後退，使原來的谷地被改造成橫剖面呈拋物線形狀，能更有效地排泄冰體。這種形狀的谷地稱U形谷或槽谷。

在冰川作用過程中，所挾帶和搬運的碎屑構成的堆積物為冰川沉積物。在任何一種冰川消融之後，其沉積物沉流到冰川的谷底，稱為基磧。這些冰磧沉積物隨着時間流逝，跟着谷底的地形和強風，逐漸變成高低起伏的大小丘陵，因此稱為冰磧丘陵。冰川越大，丘陵就越大，例如：大陸冰川。

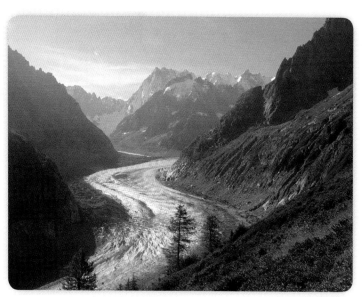

冰海曾在2萬年前覆蓋這裡所有的山峰（上薩瓦省 Haute-Savoie）

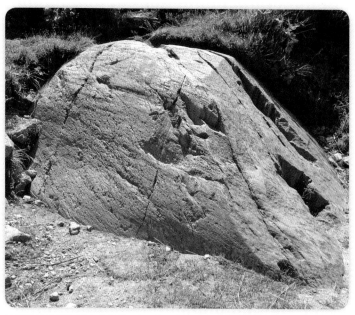

被消失的冰川打磨光滑的岩石（上薩瓦省的霞慕尼 près de Chamonix, Haute-Savoie）

認識地球

通過對於幾個簡單地質概念的瞭解，你就可能已經穿越了幾百萬年。哪怕是最不起眼的一個小石子都有一段不可思議的歷史，在這段歷史中或有許多曾經出現的動物已經滅絕，又或者我們現在看到的很多東西那時並不存在。

板塊構造

在地球形成的過程中，不同質地的物質由於地球引力的作用集中在一起，密度越高越位於中間。因此，地球是由相互重合的岩層組成的，從內到外分別是內地核、地核、地幔、地殼。

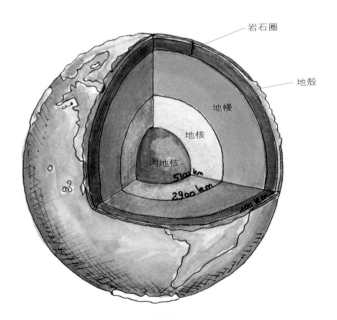

地球構造

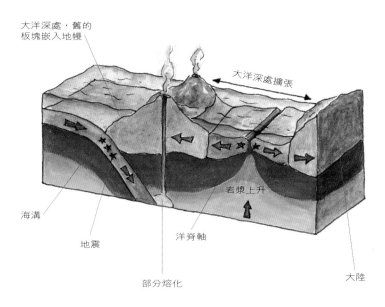

大洋深處，舊的
板塊嵌入地幔

大洋深處擴張

海溝

地震

岩漿上升

洋脊軸

部分熔化

大陸

板塊構造

上阿爾卑斯省（Hautes-Alpes）舍那耶（Chenaillet）的枕狀熔岩

地球最表面的一層由堅硬地殼和一部分地幔構成，有幾百公里厚。這些岩石圈板塊在地球表面以很慢的速度（每年幾厘米）移動，並帶動它所在的大陸板塊移動。岩石圈板塊主要為海洋中沿海脊噴出的玄武岩熔岩流形成的熔岩石，海脊就是長達幾千公里的火山帶。由於地球的直徑保持不變，這些板塊在海溝中消失，即一個板塊落到另一個板塊下面，在下層的熱地幔中融化。比如太平洋附近的火山帶就是這種情況。

板塊的侵入產生了不同的現象。其中一種是變質現象，即地層受到溫度、高壓等作用，發生物質成分的遷移和重結晶，形成新的礦物組合（如雲母片岩、片麻岩）。這些岩石也會完全融化從而產生花崗岩岩漿。

另外一種是火山現象：在深處融化的岩石在地殼中開出一條道路，沖出地表而形成火山。太平洋就是被火山帶包圍着。

地震是不同板塊摩擦所產生的現象。這種板塊摩擦會引起地質岩層的重疊，從而產生山脈，如美洲西岸的山脈。

有時，兩個板塊的逐漸靠近會引起兩個大陸塊的相遇。這樣形成的山脈是很龐大的，如阿爾卑斯山、喜馬拉雅山便是非洲和印度大陸在向北移動時碰到亞歐板塊的結果。在這些山脈中，可以發現已經消失的海洋的痕跡。這往往是火山的熔岩流（枕狀熔岩）填充板塊的結果，如在法國阿爾卑斯山脈中熱奈弗耶峰的舍那耶山（Mont Chenaillet）。

地球的歷史

地球形成的歷史可以追述到45.6億年前。但是人類對於那個年代幾乎一無所知，因為無法找到時間那麼久遠的化石。所以那個時期被稱為冥古宙（以希臘神中死神Hadès的名字命名）。

被認識的年代最久遠的化石是在**前寒武紀時期**，距今38億年前。但直到距今34億年前的前寒武紀化石中才發現生命存在的跡

象。這是最原始的生命：細菌。由於藍藻等低等微生物的生命活動所引起的週期性礦物沉澱、沉積物的捕獲和膠結作用，從而形成了疊層狀的生物沉積構造，稱之為疊層石。但是，要從細胞形成真正意義上的生物，還要再經過28億年。事實上，直到6億4000萬年前，地球上才有了多種無骨骼生物的痕跡，首先被發現的是在澳大利亞（埃迪卡拉生物群），然後在其它大陸。

最早的有骨骼的生物出現在**古生代初期**：其代表生物是三葉蟲，在法國的中央高原南部（黑山 Montagne Noire）和布列塔尼（Bretagne）都有三葉蟲化石。古生代伴隨着不同階段的褶皺，最近的一次海西褶皺（由德国海西山得名）給法國所有遠古的山脈都留下了印記。這些山脈形成後，經過侵蝕作用就形成了准平原。

接下來是**中生代**（之前成為第二紀）。中生代開始於三疊紀的沉積。在法國海西褶皺形成的准平原上，隨處可見這種不整合沉積。這是一種特徵明顯也容易識別的現象，通常由紅砂岩構成。在整個中生代中，陸地上生活着大量以恐龍為代表的爬行動物。在中生代後期，這些巨大的爬行動物突然消失，隨後是其它物種，代表性的是菊石和箭石。目前比較流行的説法是：有一個巨大的隕星撞擊了地球從而引起長時間的黑暗，進而使生物消失；或者是位於印度的巨大火山噴發，引起巨大的氣候變化。也有可能是這兩種情況的共同作用。

伴隨着上述災難，中生代結束了。接下來是**新生代**（它包括第三紀和第四紀）。中生代大型爬行動物的滅絕使得哺乳動物得以進化。如果沒有這個過程，你可能沒有機會坐在這裡讀到這段文字！在這期間，歐亞板塊與非洲、印度板塊碰撞拼合，形成了橫跨這兩個板塊的大洋區域的特提斯造山帶。結果是產生了阿爾卑斯山脈，向東延伸至喜馬拉雅山。在新生代後期，整個法國大陸的輪廓基本形成了。

在**第四紀**，在10萬年的過程中，氣溫的驟降引起了一系列冰川的運動。在冰川達到頂峰時，也就是21000年前，冰川佔據了整個

阿爾卑斯山脈，並圍繞斯堪的納維亞半島形成了厚達3厘米的冰層，且超出了大不列顛群島和俄羅斯北部。冰川留下的痕跡至今還可以很清晰地在阿爾卑斯山谷觀察到。

冰川的融化使海平面上升了大約120米。這也就是為什麼在地中海沿岸有人類居住的洞穴被淹沒的原因，比如馬賽附近的卡斯柯洞穴（Grotte Cosquer）。而洞穴裡的壁畫今天也只有潛水員才能看到。

地層學劃分		年齡（百萬年）	主要事件	氣候
新生代	第四紀		● 最早的人類	
		2.6		
	上新世			
		5.3		
	中新世		哺乳動物發展	
		23.0		
	漸新世			
		33.9		
	始新世			
		55.8		
	古新世			
		65.5	● 恐龍和菊石滅絕	
中生代	白堊紀			
		145.5	恐龍和菊石再現	
	侏羅紀			
		199.6		
	三疊紀			
		251.0	● 大滅絕（90%海洋生物消失）	
古生代	二疊紀			
		299.0		
	石炭紀		海西運動	
		359.2		
	泥盆紀			
		416.0		
	志留紀		● 潮	
		443.7		
	奧陶紀			
		488.3		
	寒武紀			
		542.0	● 最早的骨骼動物（三葉蟲）	
	前寒武紀		單細胞動物	熱　　冷
		4000		（冰川：
	冥古宙		地球形成	氣候
		4560		

（縱向標註：阿爾卑斯褶皺）

地質年代表

探究法國

　　與歐洲總體情況一致，法國最明顯的地質斷口存在於古生代地層和距今最近的地層分割處。這是由於古生代末期發生的巨大的地質運動所產生的山脈——海西帶，在侵蝕作用下，起伏的地形被銷蝕成近乎平坦的地形。在這些平坦的陸地上，從三疊紀開始依次沉積湖、海，逐漸覆蓋了今天法國四分之三的面積。在這些沉積基礎上的不整合至今可見。

──風格迥異的大區──

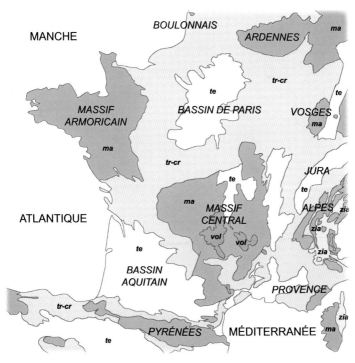

法國地質圖
ma：古高地；tr-cr：三疊紀至白堊紀；te：第三紀；zia：內阿爾卑斯區

考慮到以上的地質特性，我們很自然的需要首先區分早於三疊紀的古高地（阿爾莫利克高地 Massif armoricain、阿登高地 Ardenne、孚日山脈 Vosges、中央高原 Massif central）和年代較近的地層露頭的大區。在距今較近的地層中，我們需要區別那些沒有經歷過明顯變形的地層（巴黎盆地 Bassin parisien、阿基坦盆地 Bassin aquitain）和經歷過第三紀地質時期的地層（比利牛斯山 Pyrénées、普羅旺斯 Provence、阿爾卑斯 Alpes、科西嘉 Corse）。

在每一個大區都有一些很有趣的現象值得發掘。

——阿爾摩里克高地（Le Massif armoricain）——

阿爾摩里克高地屬於古高地，由形成山脈過程（海西褶皺期的造山運動）中所產生變形的地層組成。雖然是古生代地層，但也含有更早的變質地層和不同時期的花崗岩地層。

在地質圖上表現為在海西褶皺期的造山運動形成的、東西向或北—西—南—東向的延伸結構。其標誌是覆蓋在前寒武紀的下部地

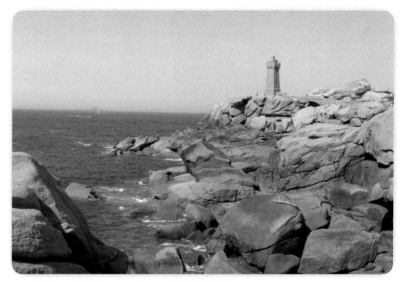

貝郝斯-吉瑞克（Perros-Guirec）的花崗石海岸

層上的古生代地層延伸向斜。這個下部地層是不同年代的,主要可以在三個大區觀察到。

北布列塔尼(Bretagne)是最最古老的地層(25億年),為龐泰夫爾階,變質地層,但是也有前寒武紀(布里奧維拉階)的含有片岩和其它岩石(塞松 Cesson 的礫岩,聖-布里克灣 St-Brieuc 的朗巴勒 Lamballe 的緻密矽葉岩)的沉積。

布列塔尼東部和中部,分佈有大量的布里奧維拉階地層,特別是或大或小的碎屑(片狀泥質岩、砂岩、圓礫岩)沉積形式出現。

知識鏈接

- 花崗岩和變質岩在沿海地區可以觀察到,特別是在聖-馬婁(Saint-Malo)、貝郝斯-吉瑞克(Perros-Guirec)和普魯瑪娜(Ploumanach)、布列斯特的聖-保羅-德-勒昂(Saint-Pol-de-Léon)、于艾爾戈阿 Huelgoat(花崗岩石海)、科坦登半島 Cotentin(弗勒芒維爾 Flamanville、阿德角 Hague、巴赫福勒角 Barfleur 的花崗岩)、格魯瓦島 Groix(地理保護區)的藍閃石片岩(藍色)、綠簾石(黃色)、石榴石(紅色)。

- 前寒武紀的枕狀熔岩(潘波勒 Paimpol 的細碧岩)。

- 古生代非變質沉積,有時含有化石:如三葉蟲,筆石,腕足綱(主要集中在克羅宗 Crozon 半島,特別是卡馬赫 Camaret 附近波什特羅內克 Postolonnec 的片岩,特雷拉澤 Trélazé 的板岩),艾爾其(Erquy)和弗赫艾爾角(Cap Fréhel)的砂岩。

- 花崗岩接觸變質岩:紅柱石片岩(羅斯特雷內 Rostrenen 附近的蓋爾法勒 Guerphales 和聖-布裡吉特 Sainte-Brigitte),十字石片岩(伯德 Baud,科瑞 Coray)

- 高嶺土(貝恒 Berrien,于艾爾戈阿 Huelgoat 附近,普洛梅爾 Ploemeur)。

　　布列塔尼南部，沿着坎培爾（Quimper）到南特（Nantes）的南部沿線是主要的剪切區，這裡的地層主要是變質岩和前寒武紀大的褶皺，還有一些上沖斷層也被發現（昂斯尼 Ancenis 附近的尚普托所 Champtoceaux 地層）。

　　在所有這些古生代地層中，很難分清其具體結構，但其各自的特性和富含的礦物質還是很值得研究的。

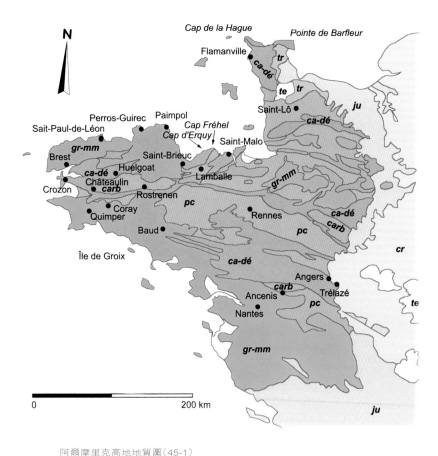

阿爾摩里克高地地質圖（45-1）
gr-mm：花崗岩和變質岩；pc：前寒武紀（布里奧維拉階）；ca-dé：寒武紀至泥盆紀；carb：石炭紀；tr：三疊紀；ju：侏羅紀；cr：白堊紀；te：第三紀。

—阿登高地(L'Ardenne)，法國北部，瓦隆(Wallonie)和布洛涅(Boulonnais)—

阿登高地有很多古生代的地層露頭，但是如果要真正觀察到，就要深入到比利時，因為在法國並不多見。在那裡，我們可以發現大量從寒武紀到石炭紀的古生代地層，它們是受東西方向的大褶皺影響的而形成的。在那慕爾(Namur)稍微偏南的地方，在石炭紀末南方的斷層使得其南部邊緣的地層(迪南 Dinant 的向斜，康得弘茲 Condroz 的背斜)與北部重疊(那慕爾盆地)。

阿登高地向西延伸，置於巴黎盆地北部的第二紀沉積岩層下。由於是含煤層所以在法國北部被大量開發，但其露頭卻在西部更多，主要集中在布洛涅切口處。

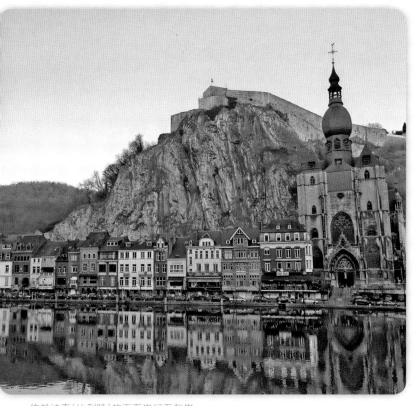

位於迪南(比利時)的下石炭紀石灰岩

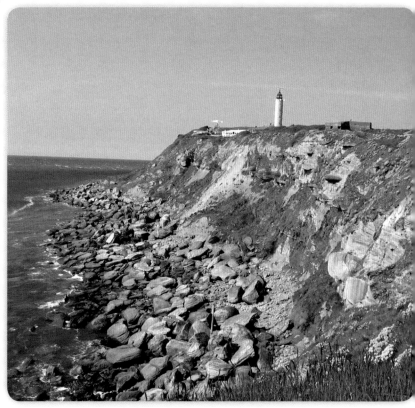

格赫‧內角（Le Cap Gris-Nez）

知識鏈接

- 阿登高地古生代非變質化石（法國和比利時的默茲谷地 Meuse），蒙德赫普（Mondrepuis）及其附近和福赫斯內（Frasnes）的泥盆紀地層。

- 北部石炭紀的煤田（可在舊的廢棄煤礦看到片岩）。

- 布洛涅切口處（菲爾克 Ferques）的泥盆紀、石炭紀、侏羅紀（格赫-內角）及白堊紀（布朗-內角 cap Blanc-Nez）的覆蓋層。

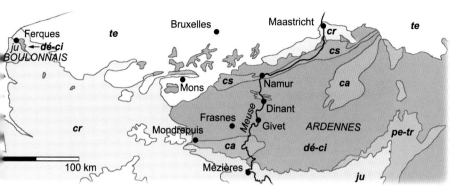

阿登高地和法國北部地質圖
ca：寒武紀；dé-ci：泥盆紀至次石炭紀；cs：上石炭紀；pe-tr：二疊紀和三疊紀；ju：侏羅紀；cr：白堊紀；te：第三紀

——孚日山脈（Les Vosges）——

　　孚日古陸的核心是變質岩和花崗岩，外面包裹的是前寒武紀和古生代的沉積岩。最古老的變質岩和花崗岩地層構成了孚日山脈的中心。在孚日山脈北邊，平行存在着跟布里奧維拉階（前寒武紀）布列塔尼一樣的片岩。在斯希爾梅（Schirmeck）附近，布赫什（Bruche）山谷有很多下泥盆紀-石炭紀的石灰片岩和矽質水成岩。在孚日山脈南邊，比如在阿爾薩斯谷（Ballon d'Alsace），有下石炭紀的花崗岩。此外，還有些下二疊紀的煤炭露頭。

　　再往上，是三疊紀的不整合地層，其中最有名的是孚日砂岩，多用在建築上，比如斯特拉斯堡大教堂就是用孚日砂岩建造的。在東面，孚日山脈止於南北向的一系列斷層，這些斷層在第三紀變成萊茵河流經的阿爾薩斯平原。這個平原是地質構造型地溝、地塹，它將孚日山脈和德國境內的黑森林分開。這裡有湖底沉積，有的是石油層，有的是蒸發岩。由於這些斷層的存在，出現了火山（萊茵河右岸的凱則施圖爾 Kaiserstuhl 火山）。

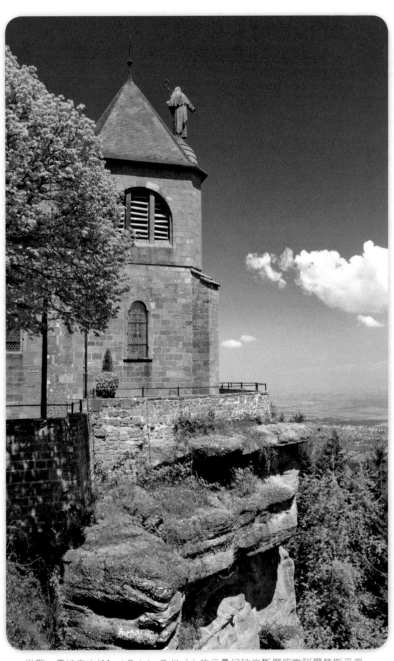

從聖‧奧迪立山（Mont Sainte-Odile）上的三疊紀砂岩斷層俯瞰阿爾薩斯平原

知識鏈接

- 阿爾薩斯谷，尚圖非（Champ-du-Feu），熱拉梅（Gérardmer）附近的花崗岩。聖 - 瑪麗 - 米內（Sainte-Marie-aux-Mines）的片麻岩。

- 下泥盆紀 - 石炭紀的布赫什谷。

- 日爾曼地區的三疊紀大陸，主要是砂岩和礫岩（聖 - 奧迪利山 Mont Sainte-Odile、上 - 科尼格斯堡 Haut-Koenigsbourg、上 - 巴赫 Haut-Barr）。

- 布克斯維耶（Bouxwiller）的始新紀湖石灰岩。培舍布龍（Pechelbronn）的漸新世湖石灰岩和泥灰岩。

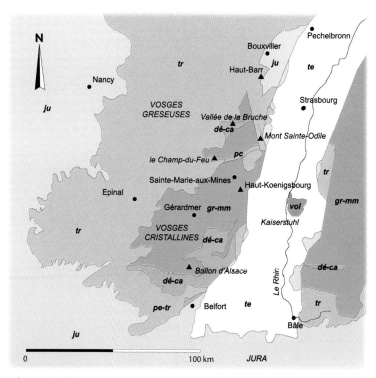

孚日山脈地質圖
gr-mm：花崗岩和變質岩地層；pc：前寒武紀；dé-ca：泥盆紀和石炭紀；pe-tr：二疊紀和三疊紀；tr：三疊紀；ju：侏羅紀；te：第三紀；vol：鹼性火山岩

——中央高原(Le Massif central)——

中央高原的地層主要是變質岩(雲母片岩、片麻岩)或者花崗岩。在很多個地點有不整合的上石炭紀(斯蒂芬階)湖沉積，和剛剛發現的二疊紀的煤炭(集中在歐坦 Autun、可蒙特日 Commentry、聖-阿田 St-Étienne、德茲那維勒 Decazeville、阿勒-拉格赫-空布 Alès-La Grand-Combe 等地)。

位於高原南部的黑山，下面是古生代的非變質岩地層，周圍是變質岩和花崗岩岩體。其年代是從寒武紀到石炭紀，它們因含有的化石(如三葉蟲)和獨特的地質構造(片理、背向斜、上沖層)而為人所知。

在這些地層上又沉積了新生代地層(三疊紀的湖岩和砂岩，然後是侏羅紀和白堊紀海岩，泥灰和石灰岩)，這些都位於邊緣(巴黎盆

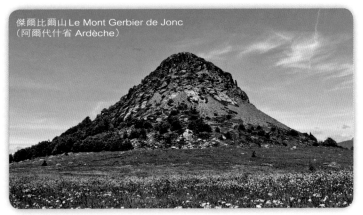

傑爾比爾山 Le Mont Gerbier de Jonc
(阿爾代什省 Ardèche)

中央高原地質圖
gr-mm：花崗岩和變質岩地層；pc-ci：前寒武紀至至留紀；dé-ci：泥盆紀-下石紀；cs：上石炭紀；pe：二疊紀；tr：三疊紀；ju：侏羅紀；cr：白堊紀；te：第三紀；te-qu：第三紀和第四紀；vol：第三紀和第四紀火山

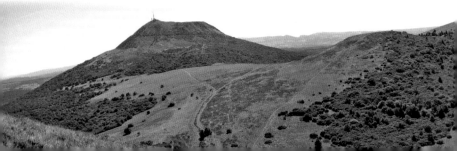

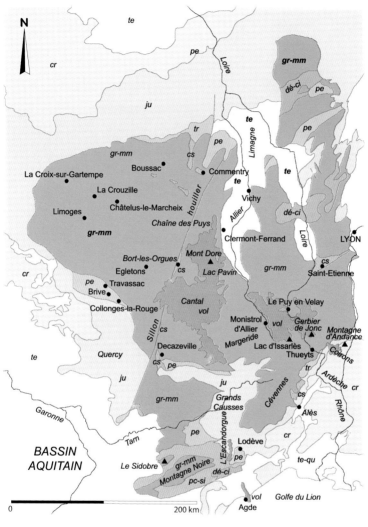

N

te

cr

pe

Loire

gr-mm

dé-ci

pe

ju

pe

tr

pe

gr-mm

cs

Limagne

te

pe

La Croix-sur-Gartempe

Boussac

Commentry

te

La Crouzille

te

Vichy

dé-ci

Limoges

Châtelus-le-Marcheix

Allier

Chaîne des Puys

gr-mm

houiller

Clermont-Ferrand

Loire

LYON

cr

Bort-les-Orgues

Mont Dore

cs

gr-mm

cs

Egletons

Lac Pavin

Saint-Etienne

pe

Travassac

Cantal

Le Puy en Velay

Brive

Sillon

vol

Collonges-la-Rouge

Monistrol
d'Allier

vol

Gerbier
de Jonc

cs

Decazeville

Margeride

Montagne
d'Andance

te

Quercy

cs

Lac d'Issarlès

Coirons

ju

cs

pe

Thueyts

tr

Ardèche

cr

Garonne

gr-mm

ju

Grands
Causses

Cévennes

cs

Rhône

Tarn

Alès

BASSIN
AQUITAIN

pe

L'Escandorgue

Lodève

cr

Le Sidobre

gr-mm

Montagne Noire

dé-ci

pe

te-qu

pc-si

vol

Golfe du Lion

0

200 km

Agde

從多姆（Dôme）的殘留火山堆（左側）俯瞰

地和阿基坦 Aquitaine 盆地邊緣，賽文 Cévennes 山地邊緣），但是在喀斯地區（Grands Causses）也有。

在第三紀，中央高原被由利馬尼（Limagnes）地塹崩塌引起的南北走向斷層影響。這種鬆弛的地質構造，與孚日山脈近似，是與始於第三紀晚期、結束於第四紀的大的火山活動相關聯的（康塔勒 Cantal、多爾峰 Mont-Dore、塞茲裡耶 Cezallier、普耶山脈 chaine des Puys、韋瓦赫 Vivarais、古瓦翁 Coirons），距今有至少10000年。

知識鏈接

- 花崗岩（克魯茲爾 La Crouzille，艾格勒通 Egletons附近，昂斯谷 vallee de l'Ance）。

- 雲母片岩，片麻岩（夏特魯-勒-馬赫什附近的圖洪谷 Vallée du Tauron、賽文山脈 Cevennes），板岩（特拉瓦薩克 Travassac）。

- 黑山的古生代非變質岩和化石。泥盆紀-石炭紀含化石的地層（阿赫圖瓦茲爾 l'Ardoisière、薇姿城 Vichy東南8公里）。阿勒-拉格赫-空布（d'Ales-La-Grand-Combe），聖-阿田（Saint-Etienne）及「煤帶」上其它小盆地中的煤田。

- 二疊紀紅砂岩（洛代沃盆地 bassin de Lodeve，克羅尼-拉-洛日 Collonges-la-Rouge）。

- 喀斯地區和阿爾代什省含化石沉積層（如阿旺 Avens 的廢墟狀地形，塔爾納 Tarn 和阿爾代什 l'Ardeche 的峽谷）。

- 第三紀和第四紀火山：多爾山，普依山脈，普依-昂-瓦勒（Puy-en-Velay）及其附近，響岩火山頂（傑爾比爾 Gerbier de Jonc），響岩質火山流（波赫-勒-奧赫格 Bort-les-Orgues）或玄武岩火山流（庫瓦洪 Coirons，圖耶 Thueyts，艾斯卡多赫格 Escandorgue）。火山口湖（火山噴發口）：帕維湖 lac Pavin，伊薩赫勒湖 lac dîssarles。

- 昂當斯山（Montagne d'Andance）的中新世矽藻土。

──巴黎盆地(Le Bassin parisien)──

　　這裡是一個大的石灰岩盆地。它擁有前面介紹過的阿爾摩里克高地、阿登高地、孚日山脈和中央高原所有的石灰岩地層。從三疊紀開始沉積，先是陸地的、不整合地層，然後是一段海洋，一段陸地，直到第四紀。地質構造變動不多，其中最明顯的要數布赫的背斜。因為它在邊緣處被輕輕抬高，人們把它比作一擺餐盤。在這個褶皺邊緣處，軟硬地層交替，由於侵蝕作用，在西邊形成了一系列的單面山。

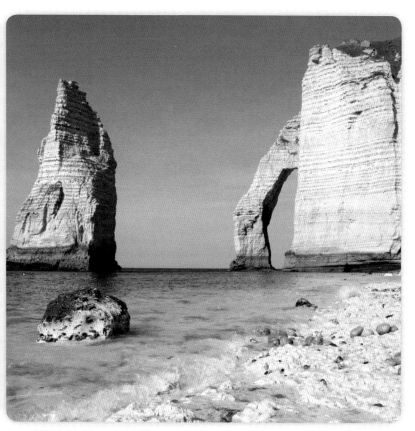

埃特爾塔（d'Etretat）的峭壁

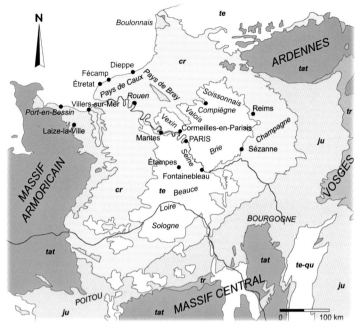

巴黎盆地地質圖
tat：前三疊紀；tr：三疊紀；ju：侏羅紀；cr：白堊紀；te：第三紀；te-qu：
第三紀和第四紀

知識鏈接

- 中生代：不整合地層覆蓋在年代更久的地層上，很少能夠實地觀察到（比如，萊茲-拉-維勒 Laize-la-Ville 在寒武紀上。）

- 陸地三疊紀：僅在東側有（如孚日砂岩 Vosges greseuses），南邊也局部存在。

- 侏羅紀：卡爾瓦多斯省（Calvados）兩岸（從坡赫-昂-貝新 Port-en-Bessin 到維勒-宿赫-邁赫 Villers-sur-mer）。普瓦圖-夏朗德（Poitou-Charente）和布洛涅（Bourgogne）的一系列化石。

- 白堊紀：貝赫的沙狀和黏土質大陸地層（韋爾登階岩相）。上白堊紀的白堊（埃特爾塔，菲剛 Fécamp，迪耶普 Dieppe，從芒特 Mantes 到盧昂 Rouen 的塞納河谷）。

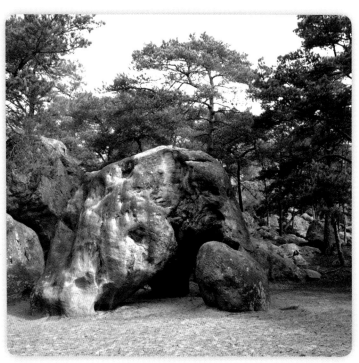

楓丹白露砂岩（Les grès de Fontainebleau）

- 第三紀：法蘭西島多有化石。通常僅在礦場可見，現在人越來越多（如，考爾梅耶-昂-帕里斯 Cormeilles-en Parisis），往往需要申請參觀許可證。最漂亮的化石位於巴黎北部，在芒特 Mantes 和貢皮埃涅 Compiègne 之間（維克桑 Vexin，瓦洛 Valois，索松奈 Soissonnais）。

- 斯坦普階：從塞紮納（Sezanne）到蘭斯（Reims），埃坦普（d'Etampes）和楓丹白露的砂岩。

- 盧台特階：巴黎地下礦場。很多巴黎的建築是用這些礦場中開採的石灰岩建造的。

——阿基坦盆地(Le Bassin aquitain)——

與巴黎盆地一樣,阿基坦盆地是一個大的沉積盆地。在它的表面大部分是上始新紀和漸新紀的填充物(石灰質青砂岩)和第四紀地層,變化較少,不太適於採集化石。在其北邊邊緣處到普瓦圖(Poitou),有更古老的地層(白堊紀和侏羅紀),其東邊則與中央高原連接(佩里戈爾德 Périgord,凱爾西 Quercy)。

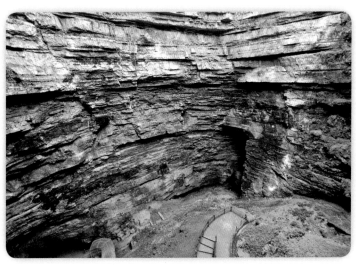

帕迪瑞克(Padirac)深坑

知識鏈接

- 侏羅紀和白堊紀的科爾西(Quercy):卡奧爾(Cahors)的維勒弗朗什-德-胡埃格(Villefranche-de-Rouergue)的刨面。

- 白堊紀的聖東日(Saintonge):梅舍爾的麥斯特里希特階。

- 上白堊紀-古新世比達爾的複理層岩相。

- 中新世海洋化石(索卡特Saucats自然保護區)。

- 喀斯特地貌(羅卡馬杜爾地區 Rocamadour:帕迪瑞克深坑,拉卡夫洞穴 Grottes de Lacave)。喀斯特填充:第三紀鐵礦層;磷塊

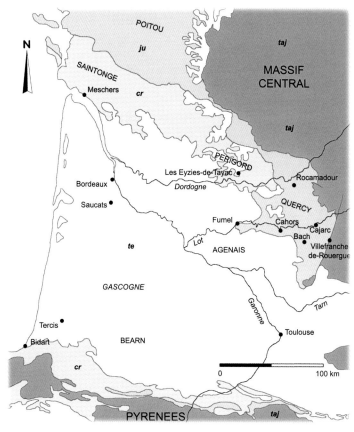

阿基坦盆地地質圖
taj：前侏羅紀地層；ju：侏羅紀；cr：白堊紀；te：第三紀。

岩（巴什 Bach 和卡爾紮克 Carjac 西北2公里處的梅梅爾林-普拉
汝 Memerlin-Prajous）；高嶺土（菲梅爾 Fumel，科耶陸 Queylou
和馬奴里 Manaurie，分別在埃依茲-德-塔亞克 Eyzies-de-Tayac
南2公里和北3公里的地方）。

- 史前洞穴（埃依茲-德-塔亞克 Eyzies-de-Tayac 附近的維澤而谷
 Vallee de la Vezere，卡奧爾 Cahors 和卡爾紮克 Carjac 的佩弛-
 梅勒洞穴 Grottes de Pech Merle）。

──比利牛斯山脈(Les Pyrénées)──

比利牛斯山脈,東西朝向,是第三紀的褶皺。當地有軸向區域,主要分佈前寒武紀和古生代的變質岩地層、石炭紀志留紀的非變質岩層,總體被不同年代的花崗岩重新組合。

在這些古陸上以不整合的形式存在着第二紀和第三紀的地層,分佈在南部(北比利牛斯山和下比利牛斯山)和北部山脈(南比利牛斯山)。這些地層是通過東西向的大褶皺形成的,在個別區域,為向北方的法國科爾比埃地層和向南方的西班牙小上沖斷層。

位於佩皮尼昂(Perpignan)西北40公里處的穆圖梅高原(Le massif du Mouthoumet)是古生代地層,它構成了軸向區域中同年代地層和黑山地層的分界標誌。

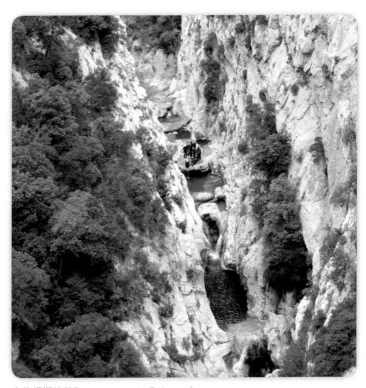

卡拉姆斯峽谷(Les gorges de Galamus)

知識鏈接

- 花崗岩(科特雷 Cauterets，科赫固高地 massif de Querigut)。

- 古生代非變質岩(如志留紀筆石，泥盆紀紅紋理石，石炭紀緻密矽葉岩)：穆圖梅高原。

- 白堊紀上第三紀：西部和中部海洋(比亞里茨 Biarritz，聖-牛津-德-陸茲 Saint-Jean-de-Luz，綢城 Gan 的瓦廠，阿拉貢 Aragon)；東部大陸(力穆科斯 Limoux 南部和東部，阿爾巴 Albas)。

- 構造地形(加瓦爾尼 Gavarnie 上沖層，佩弛 Pech 的斷層，聖-遲妮昂 Saint-Chinian 的推覆體，科爾比耶層 Corbières)。

- 喀斯特地貌(貝塔拉姆洞穴 grottes de Betharram，卡拉姆斯峽谷 gorges de Galamus，布嘎拉奇 Bugarach 東邊10公里處)。

- 滑石(魯茲納克 Luzenac)。二輝橄欖岩(深處的火山岩)：萊赫池塘 étang de Lers。三疊紀大陸紅石英(科爾比耶 Corbières)。

- 史前洞穴：呢耶(Niaux)，馬斯-達茲(Mas-d'Azil)。

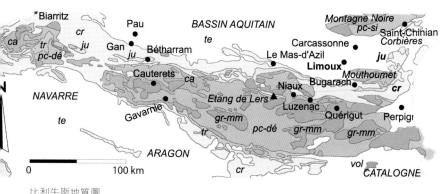

比利牛斯地質圖
gr-mm：花崗岩和變質岩地層；pc-si：前寒武紀至志留紀；pc-dé：前寒武紀至泥盆紀；ca：石炭紀；tr：三疊紀；ju：侏羅紀；cr：白堊紀；te：第三紀；vol：鹼性火山。

——普羅旺斯(La Provence)——

　　普羅旺斯包含一部分前三疊紀古陸，它們很多是變質地層(雲母片岩和摩爾片麻岩)。在它們上面，是湖石炭紀的不整合地層。以前因為煤炭、砂岩的影響，二疊紀無化石但因含有火山流紋熔岩的紅泥質岩而被開發。

　　在這些古高原周圍，是新生代地層，與比利牛斯上東部的地況很相似。普羅旺斯美麗的風景地貌要歸功於下白堊紀烏爾貢階岩相的石灰岩，是它們造就了凱西斯(Cassis)美麗的海灣岩壁和聖-博姆(Sainte-Baume)的險峻風光。

　　這些地層都是構造變動的產物，比如東西向的褶皺，或北部的斷層(聖-博姆，勒-布賽 Le Beausset)。

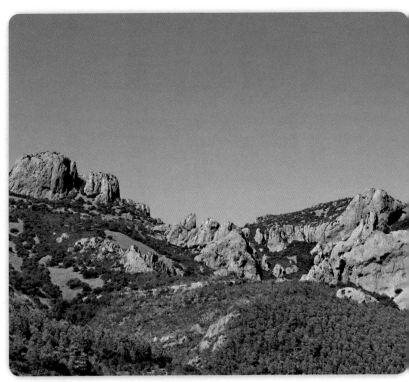

艾斯特海勒高地(Le massif de l'Esterel)

知識鏈接

- 摩爾花崗岩和片麻岩。閃岩(克羅布裡埃-拉-科瓦-瓦勒梅爾 Collobrières-LaCroix-Valmer)。

- 古生代非變質岩(斯耶角 Cap Sicie)。

- 二疊紀艾斯特海勒：礫岩，砂岩，火山岩(流紋岩)。

- 三疊紀大陸(土倫 Toulon)。

- 烏爾貢階(馬賽-凱西斯海灣 calanques de Marseille-Cassis，，聖-博姆，奧赫貢 Orgon)。上白堊紀海洋馬尾哈屬(卡迪耶-藍色海岸 La Cadière-d'Azur)。上白堊紀-埃克斯附近第三紀大陸(埃克斯東10公里的聖格勒 le Cengle；西南20公里的羅納克 Rognac，威特羅勒 Vitrolles)。

- 第四紀微閃長岩，英閃玢岩(漸新世火山)。

- 中新世含化石錳磷鐵礦(卡裡-勒-胡埃 Carry-le-Rouet，阿維尼翁附近的昂格勒 Les Angles)。

- 鋁土礦(波-昂-普羅旺斯 les Baux-en-Provence)。

- 構造地形：波塞的一小段。

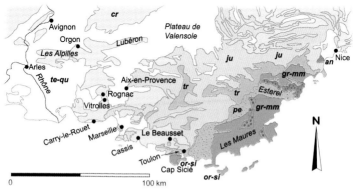

普羅旺斯地質圖
gr-mm：花崗岩變質岩地層（有 a：閃岩）；or-si：奧陶紀-志留紀；pe：二疊紀（有 r：二疊紀流紋岩）；tr：三疊紀；ju：侏羅紀；cr：白堊紀；te-qu：第三紀和第四紀；an：中新世安山岩。

——汝拉山脈(Le Jura)——

汝拉山脈是三疊紀至第三紀的沉積地層。它是東南西拐向凹陷的拱形褶皺。通常分為兩個區域：外部區域，或汝拉臺地，也就是由狹小的褶皺或斷層分隔開的大的石灰岩高地。內部區域，或汝拉褶皺，是厚的石灰岩和泥灰岩層構成的巨大的頂部平坦的穹隆，即箱狀褶皺，褶皺的軸線沿着山脈的方向延伸。

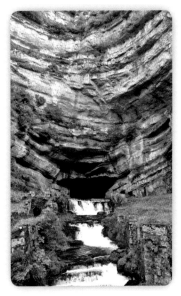

侵蝕作用使這些褶皺產生了特殊的地貌，也衍生了另一個被廣泛運用在汝拉地區外的專有名詞(即侏羅紀式地貌：背斜谷，橫谷，陡峭山脊，隆起，向斜谷等)。

汝拉山脈的地質構造主要受阿爾卑斯山的推動，表現為在三疊紀下層，由於鹽岩的存在而形成的一種潤滑作用所導致的上層岩層的整體滑動。

知識鏈接

- 賽赫高地(Massif de la Serre)的花崗岩和片麻岩。
- 日爾曼型三疊紀(賽赫高地，聖-蘭伯特-昂-布格 Saint-Rambert-en-Bugey)。
- 大量的化石類侏羅紀地層(貝桑松 Besancon附近和布姆-勒-達姆斯 Baume-les-Dames附近的杜河谷，南圖昂 Nantua附近，聖-昂白赫-昂-布格 Saint-Rambert-en-Bugey等地)。

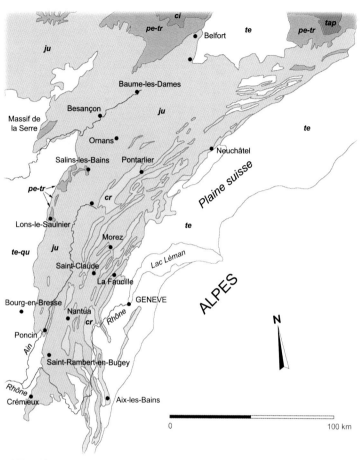

汝拉地質圖
tap：前二疊紀；ci：下石炭紀；pe-tr：二疊紀和三疊紀；ju：侏羅紀；
cr：白堊紀；te：第三紀；te-qu：第三紀和第四紀。

- 白堊紀（莫赫茲 Morez 東南8公里的庫赫 La Cure，朋塞 Poncin 東北3公里處的莫赫塔瑞 Mortaray）。
- 第三紀（貝爾福 Belfort 東南10公里處的弗華德東坦 Froidedontaine）。
- 侏羅世地勢：橫谷，（南圖昂，聖-蘭伯特-昂-布格），陡峭山脊，隆起，向斜谷（貝桑松，弗斯勒山口 Faucille）。
- 冰川地貌：漂礫（瑞士）。

——法國瑞士交界處的阿爾卑斯山(Les Alpes franco-suisses)——

阿爾卑斯山是一座山脈，主要是第三紀的褶皺，是由於兩個岩石圈的板塊(即北邊的歐亞板塊和南方的非洲板塊)靠近所引起的。這也引起了存在於它們中間的大洋(特提斯海 la Téthys)的破裂。有些像向東延伸的阿爾卑斯山脈，喀爾巴阡山脈(les Carpates)和喜馬拉雅山脈。

第一個較有特點的區域是外部區域(或多菲內區)和內部區域之間，外部區域大都是沒有斷層的褶皺，內部區域是大的上沖層。

多菲內區是構成阿爾卑斯山下山脈的三疊紀到第三紀的沉積層。同汝拉地區一樣，含鹽的三疊紀使得下層滑動而形成非常巨大的褶皺或斷層，有時是褶皺群。這些混合有泥灰岩和石灰岩地層的褶皺經過侵蝕(上侏羅紀，烏爾貢階下白堊紀)，形成了邊緣自西向東的高低起伏地形(阿爾卑斯山下的邊緣)，查爾特勒高地(les massifs

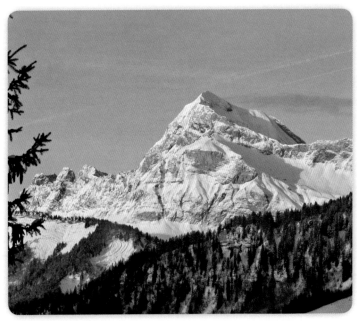

阿爾拜維勒(d'Albertville)附近的查爾文山(Le mont Charvin)
阿爾卑斯山外部區域的石灰岩褶皺高地

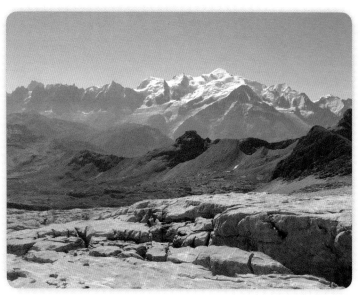

勃朗峰群山

de la Chartreuse）和韋科爾高地（Vercors）。這些沉積的下層變質
地層和花崗岩地層在高原上形成了一系列露頭（勃朗峰，貝勒多娜
Belledonne，貝勒伍克思 Pelvoux，邁赫康圖爾 Mercantour）。

在內部區域，主要有3個部分：其一為半布里昂松奈區（zone
subbrianconnaise），這裡我們不詳細介紹。另外兩個是由上沖
層構成的布里昂松奈區（zone brianconnaise）和皮埃蒙特區（zone
piémontaise）。

布松奈茲區主要是石炭‑二疊紀的沉積層，可用於煤炭開發（慕
赫 La Mure）。這些沉積層上是距今相對較近的第三紀上覆岩層，
厚度並不太大，但三疊紀即阿爾卑斯造山運動的石灰岩和白雲石厚
度則可以達到100米。這些地層是很典型的構造變動地形，可以很
清晰地觀察到重疊狀況，比如在吉爾山谷（vallee du Guil）的自然
切面。

皮埃蒙特區主要特徵是有自然光澤的片岩和變質石灰岩葉岩，

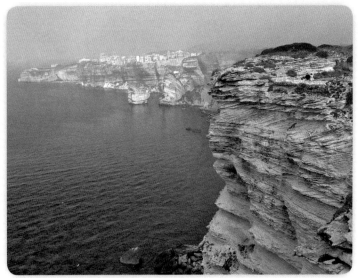

由砂屑石灰岩構成的博尼法喬（Bonifacio）的巨大峭壁（中新世貝殼碎屑堆積）

通常不含化石，年代從侏羅紀到下白堊紀。這些自然光澤的片岩與古老的玄武岩熔岩形成的蛇綠岩（綠色岩石）混在一起。這些岩層的最內部有以前分割歐亞大陸和非洲大陸的特提斯海的痕跡。

科西嘉島西部和南部的大部分是由花崗岩構成的，但在小的範圍內也有結晶片岩。該區域有局部的上石炭紀地層，接下來是中生代不整合，特別是第三紀海洋碎屑沉積。所有這些地層都可以被看做是外阿爾卑斯區。

在這個區域的東北偏東，沿着南北方向從巴拉涅（la Balagne）到吉所納斯雅（Ghisonaccia），可以觀察到鱗狀地質構造，有古生代、中生代和第三紀的花崗岩，但它們的起源還存有爭議。該區域北邊的巴拉涅地層中有蛇綠岩（玄武岩、輝長岩），上面覆蓋的是白堊紀和第三紀沉積物。

東北區域是自然光澤的片岩，與我們在阿爾卑斯看到的一樣，而且也覆蓋在蛇綠岩上。它們都與海洋有親緣關係。

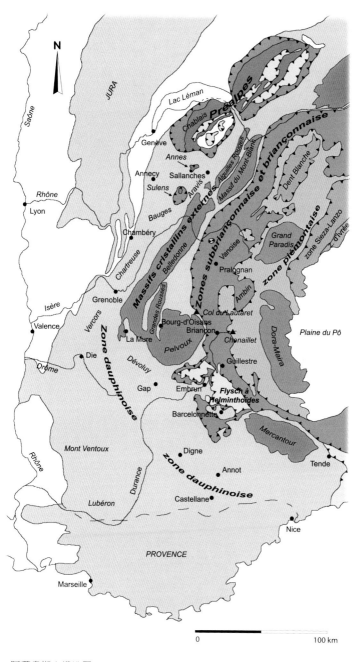

阿爾卑斯山構造圖

知識鏈接

1. 多菲內區(Zone dauphinoise)

- 花崗岩,片麻岩,雲母片岩和閃岩(勃朗峰,羅曼什谷 vallée de la Romanche,阿爾卑斯湖茲 l'Alpe d'Huez)。

- 三疊紀(生石膏和糙面白雲岩)與古老底層的不整合。

- 阿爾卑斯山下高地的侏羅紀和白堊紀地層。

- 第三紀:貨幣蟲石灰岩(安納 d'Annecy 西南25公里處的沙特萊赫 Chatelard),阿諾(d'Annot)的砂岩。

- 地形:提陶尼階和烏爾貢階的單面山和阿爾卑斯山下高地向斜。橫谷(格勒諾布爾 Grenoble 附近的依斯埃赫 Isere,阿赫弗 Arve,尚貝里 Chambery)。

- 構造地形:各種褶皺,包括直的、傾斜的、平的(薩朗什 Sallanches 北部5公里的阿爾貝納茲瀑布 cascade d'Arpenaz);片理(弗魯麥 Flumet);斷層(迪尼斷層 chevauchement

- de Digne,巴賽隆納窗 fenetre de Barcelonnette)。

2. 內部區域(Zones internes)

- 蒙特里謝爾 Montricher(聖 - 牛津 - 德 - 莫利納 Saint-Jean-de-Maurienne 東南5公里處),羅塔赫山口 du col du Lautaret(外多菲內區),波紹爾山(Mont Bochor),普拉洛尼 - 拉 - 瓦努茲(Pralognan-la-Vanoise)附近。吉萊斯特爾(Guillestre)附近。

- 布里昂松奈區碳紀層:布里昂松奈西北5公里處的夏特邁勒(Chantemerle)。

- 皮埃蒙特區(Zone piémontaise)的放射蟲岩,枕狀岩,輝長岩:布里昂松奈東8公里處的舍奈耶(Chenaillet),巴賽隆納奈(Barcelonnette)東南偏南30公里的派勒瓦峰(步行路線)。片岩:吉勒山谷(vallee du Guil)高處。蠕蟲跡複理層:巴賽隆納奈西13公里處的瑪律提內(Martinet),唐德(Tende)的東北方。

- 科西嘉(Corse)。

礦物和岩石

——礦物和礦石——

礦物是岩石的基本組成單元，是一些簡單化學成分或它們的組合而成的物質。絕大多數礦物都是晶體，也就是構成礦物的原子排列是很規則的，其排序是根據原子和外力的不同而決定的。在這一點上，礦物與內部分子無秩序排列的液體和氣體是完全不同的。

晶體因為內部原子，離子或分子排列規則，所以在有足夠生長空間的情況下能長成規則的幾何多面體外形，我們稱之為自形。在岩石中，新長成的礦物受到前面生成的礦物的影響，其自由生長空間受到限制，造成發育不完整，從而失去其規則的外形，我們稱之為他形。

自形的礦物晶體在面與面相交所形成的角度一致，這種一致性也是內部原子以晶狀形式排列的表現。由於這種一致的排列，晶體便具有了對稱性，也就是說如果讓晶體旋轉，那麼我們看到的將是一樣的結果。比如，某個晶體是立方體，如果將其旋轉四分之一圈，那麼在任何一個角度觀察到的都將是同樣的結果。這樣的觀察結果僅限於晶面，而並非其大小。

晶體有七種分類（立方體、正方體、斜方體、單斜體、三斜體、菱形體、六邊體），它們都有其特殊的固定對稱結構。

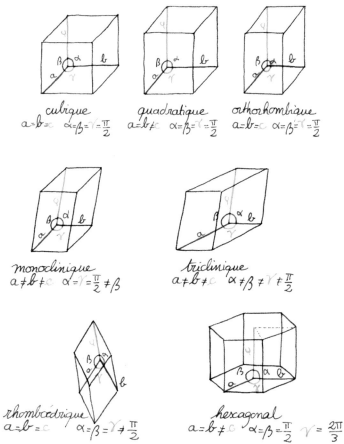

cubique
$a=b=c \quad \alpha=\beta=\gamma=\frac{\pi}{2}$

quadratique
$a=b\neq c \quad \alpha=\beta=\gamma=\frac{\pi}{2}$

orthorhombique
$a\neq b\neq c \quad \alpha=\beta=\gamma=\frac{\pi}{2}$

monoclinique
$a\neq b\neq c \quad \alpha=\gamma=\frac{\pi}{2}\neq\beta$

triclinique
$a\neq b\neq c \quad \alpha\neq\beta\neq\gamma\neq\frac{\pi}{2}$

rhomboédrique
$a=b=c \quad \alpha=\beta=\gamma\neq\frac{\pi}{2}$

hexagonal
$a=b\neq c \quad \alpha=\beta=\frac{\pi}{2} \quad \gamma=\frac{2\pi}{3}$

不同的晶體形態

　　大部分同種的晶體可以按一定的相對方位關係連生在一起，就形成了雙晶。

十字石的十字雙晶

雙晶示意圖

硬度

可以將兩個礦物相互刻劃，比較其硬度的大小。通過這種方式有時可以辨認不同的礦石。德國摩式選擇了10種不同的礦物為標準，硬度由小到大按順序排列，劃分為10級。

1. 化石	6. 正長石
2. 石膏	7. 石英
3. 方解石	8. 黃玉
4. 螢石	9. 剛玉
5. 磷灰石	10. 金剛石

在戶外考察時，瞭解你身體部位或是攜帶工具的硬度是很有用的：

- 指甲：在2與3之間（可以刻劃石膏，但無法刻劃方解石）
- 刀片：在5與6之間（無法刻劃正長石和石英）
- 玻璃：在6與7之間（可以被石英刻劃，但不會被正長石刻畫）

礦物的另外一個特性是其密度。礦物密度是需要特別的設備來測量的（如重晶石的密度是4.5，方解石雖然與重晶石相似，但密度卻只有2.7）。

礦物的分類方法很多，要想簡單地對其進行分類是不可能的。因此我們傾向於根據它們的化學屬性（化學屬性與礦物的顏色和形狀無關）分類。通常我們將礦物分為8類：自然元素礦物（自然存在的狀態），硫化物，鹵化物，氧化物，碳酸鹽（硝酸鹽和鵬砂鹽），硫酸鹽（鉻酸鹽、鉬酸鹽、鎢酸鹽），磷酸鹽（砷酸鹽、釩酸鹽），矽酸鹽。通常在礦物博物館可以看到這些分類及近距離地觀察礦石。

　　礦石就是有用的礦物，通常可以從中提取金屬。常見的是硫化物，也有氧化物或氫氧化物。

自然元素礦物

　　很多礦物是以天然的狀態存在於地球表面的。雖然量少，但卻可以聚集到一定數量而產生一定的經濟效益。下面詳細介紹這一類別中的兩種：一種是金，另一種是碳。其中碳最神奇的存在形式是金剛石。另外石墨也是碳的存在形式。

　　還有一些其它的自然元素礦物，但很少能有大量的聚集。其中最常見的有：銀，以游離態單質存在，主要以含銀化合物礦石的形式存在；銅，有時呈結晶狀（立方體、十二面體等）；鉑，通常與金聯繫在一起；硫，以晶體或沉積岩中大的黃色塊狀存在，也或在火山口處存在；鉍，通常以大量的銀白色至粉紅色的晶體集合存在。

　　純的鐵作為自然元素礦物只存在某些含鎳的隕星中（隕鐵）。

硫化物

與其它礦物相比,硫化物的體積雖小,卻很有用。有些硫化物是構成某些金屬礦石的首要物質。要想測定其存在,有時可以在沒有上釉的陶瓷上(如瓷磚的反面)摩擦,通過觀察其擦痕的顏色來判定。

下面會介紹幾種最常見的硫化物(閃鋅礦、黃銅礦和斑銅礦、方鉛礦、白鐵礦、黃鐵礦),但是在博物館或野外,我們還可以發現其它硫化物。很多都是有用的礦物,但是只有很少的一部分會被確定。

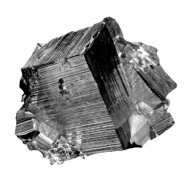

硫化物可以提供鉬(輝鉬礦)、鎳(鎳黃鐵礦)、銅、汞(朱礦)、銻(輝銻礦)、砷(砷黃鐵礦)或鉍(輝鉍礦)。

鹵化物礦物

鹵化物礦物是包含氟化物與氯化物類礦物,它們是構成鹽的成分。很多此類礦物是蒸發岩(即通過含鹽的水蒸發而形成的沉積物)的組成部分。下文會詳細介紹岩鹽(井研)、鉀鹽和螢石。

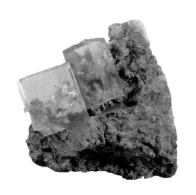

氧化物

氧氣是地球表面存在最豐富的元素,它與一定數量的其它物質結合形成氧化物。

在這些氧化物中，以自然狀態存在較多的有矽（矽石、石英、玉髓、蛋白石），鐵（赤鐵礦、磁鐵礦、褐鐵礦），鋁（鈾礦）。除了下面詳細介紹的幾種外，還有許多其它種類礦石，如鋁（鋁土礦）、鈦（鈦鐵礦）、錫（錫石）、錳（軟錳礦）或鉻（鉻鐵礦）。

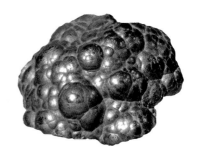

碳酸鹽類和其它類似礦物

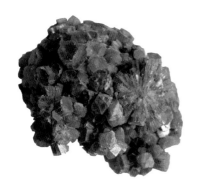

碳酸鹽是碳元素經過與氧和其它元素，如鈣、鎂、鐵等結合的產物。地球表面存在最多的碳酸鹽類是碳酸鈣，主要以方解石和文石兩種形式存在。這兩種礦石遇到稀鹽酸會分解產生沸泡，同時產生二氧化碳。但鹽酸無法與白雲石、碳酸鈣和碳酸鎂產生化學反應。此外，還有其它的天然碳酸鹽存在，其中許多是金屬聚集並因此生成可開發礦層，如菱鐵礦、孔雀石和藍銅礦。碳酸鹽類也包含硝酸鹽和鵬砂鹽。下面將詳細介紹文石、石青、方解石、白雲石和孔雀石。

硫酸鹽

硫酸鹽是硫元素與氧結合的產物，硫元素不同於硫化物。

與鹵化物一樣，很多硫酸鹽是含鹽水蒸發的產物，主要存在於蒸發所形成的一系列沉積岩中：如石膏（下面會介紹到），硬石膏，天青石（一種硫酸鍶 $SrSO_4$，是一種重要的礦石，以藍青色晶體的形式存在），無水芒硝，芒硝 $NaSO_4$。其它的存在於礦脈中，如重晶石（下面會講到）或白鎢礦、鎢酸鹽 $CaWO_4$ 和錳鐵烏礦$(Fe, Mn)WO_4$。

矽酸鹽

矽和氧是地殼中存在最多的物質，它們可以輕易地相互結合從而形成二氧化矽 SiO_2。矽與其它元素如鋁、鈉、鉀、鐵、鎂等結合形成矽酸鹽，存在於所有岩石中。下面會介紹紅柱石、綠柱石、長石、石榴石、天青石（或青金石）、白榴石、雲母、橄欖石、蛇紋石、十字石、滑石、黃玉、電氣石、鋯石。

磷酸鹽，砷酸鹽，釩酸鹽

雖然該類含有360種礦物，而且由於顏色絢麗受到收藏愛好者追捧，但是它們卻很少見，並需要特別儀器才能判斷。除了我們下面會介紹磷灰石、鈣鈾雲母、綠松石之外，還有其它礦物如磷氯鉛礦、藍鐵礦、釩鉛礦、赤蘚醇等。

岩石

我們生活的地球表面被一層堅硬的岩石圈所覆蓋。這些岩石無論構造還是成因都是多種多樣的，尤其是對於岩石的成因，一直以來都是爭議的焦點。今天，通過已知的關於岩石形成的知識，人們把岩石分成了三大類：岩漿岩、沉積岩和變質岩。

岩漿岩（也稱火成岩）

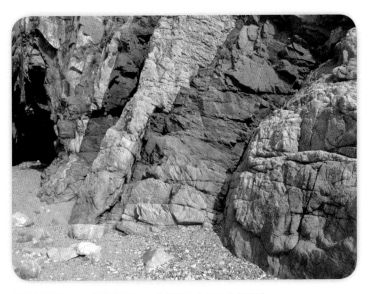

位於波爾圖 Porto（科西嘉 Corse）花崗岩中的玄武岩礦脈

岩漿岩是由地下岩漿冷凝固結而形成的岩石。原始岩漿的成分和冷凝時的條件決定了岩漿岩的狀態。我們可以依據岩漿冷凝時的速度快慢將其分為兩類。

冷凝速度慢的岩漿岩在形成過程中可以產生大至幾毫米、幾厘米甚至一兩米（偉晶岩）的結晶。因此此類岩漿岩是由肉眼可見的結晶構成的。由於冷凝速度慢，這類岩石形成在地表以下幾百米或幾

千米處，其上面的地層起到隔熱屏的作用。在這個深度下，岩石也承受了相當大的且方向不固定的壓力（也稱流體壓力，在地表下1公里處的壓力相當於大氣壓力的250倍），因此相對於下面要介紹的變質岩，這類岩石的結構也不固定。因為形成於地表以下，所以被稱為深成岩。

既然深成岩位於地表下，那麼今天人們怎麼能在地面上看到呢？

其中的一個原因是覆蓋在其上面的上覆岩石被風化、剝蝕，侵入體便會暴露於地表。當然，這個過程可能已經經歷了幾百萬年。另外一個原因是在地殼運動的過程中伴隨着山脈的形成而被抬升到了地表。深成岩幾乎只存在於褶皺形成的巨大起伏地形區，比如在阿爾卑斯山脈；或者是在幾乎完全被侵蝕的地區，如阿爾摩里克高地（Le massif Armoricain）。

另外一類是冷凝速度較快的，在幾小時或幾天內形成的，並沒有足夠的時間形成足夠大小的結晶。所以這類岩石沒有可見的結晶（比如黑曜岩），或者是在冷凝最後階段形成的包裹在晶體外的礦漿（如玄武岩、粗面岩或流紋岩）。這類岩石是在岩漿被噴射出地表時短時間內被冷卻形成的。通常，它們的晶體是線狀排列的，我們稱之為流體結構。但也會夾雜一些火山爆發期間的連續噴發物（火山彈、火山灰）。火山本身也是由這些不同比例構成的熔岩流和重疊的噴射物構成的。

大部分的分類方法都旨在將千變萬化的岩漿岩按順序排列，且試圖以構成岩石的化學物質（礦物構成）為標準。下面我們會介紹一種根據某些有特徵的礦物的缺失與否來分類的方法（見下表）。但是

下表中的有些礦物是用肉眼或放大鏡無法觀察到的：比如在很多長石或似長石中這些礦物都需要將其切片，並借助於偏光顯微鏡觀察。比起某些岩石（如花崗岩、玄武岩），有些下面提到的岩石很罕見（如霓霞岩）。

		石英岩	非石英岩		
		含長石 不含似長石	含長石 不含似長石	含長石和 似長石	含似長石 不含長石
含正長石含有或 不含斜長石		**花崗岩** *流紋岩*	**正長岩** *粗面岩*	霞石正長岩 **響岩**	霓霞岩 （含霞石） *霞岩*
只含有 斜長石 的岩石	淡色岩	石英閃長岩 *英安岩*	**閃長岩** *安長岩*	鹼性輝長岩 *城玄岩*	
	中色岩	石英輝長岩 *波基安山岩*	**輝長岩** *玄武岩*	霞斜岩 *碧玄岩*	白榴橄灰岩 （含白榴石） *白榴岩*
	暗色岩		**橄欖岩**，閃片岩， 輝石岩，苦橄岩		

岩漿岩分類簡表

在上述列表中，深成岩為直體字，*火山岩為斜體字*，**最常見的岩石為粗體字**。在這些岩石中，玄武岩和花崗岩是在地表露頭最多的。淺色岩石主要由淺色物質構成，暗色岩顏色最深。總體來講在上表中，自上而下顏色越來越深。當然，更詳細的分類還需要瞭解每種岩石中礦物的具體含量。

深成岩

花崗岩

不同類型的深成岩在地球表面的分佈是很不均勻的。其中絕大多數是花崗岩，看起來很類似的閃長岩和輝長岩，數量則要少得多。橄欖岩因位於佔地球表面四分之三的海洋地殼深處，所以很重要。如果要觀察到它們，需要在大洋底部有山脈的地方，因為那裡可以形成上沖層。它們不是特別常見的岩石，只是局部存在。

其它的深成岩更為少見，通常是特別的岩漿種類。

火山岩

火山岩與深成岩是完全不同的構成，它的分佈幾乎是顛倒的：陸地上最常見的火山岩是玄武岩或其它類似岩類（安山岩等）。如果考慮到大洋深處，火山岩則更多，因為大洋深處基本

熔岩流

都是火山岩構成的，除了海脊處，都被沉積物所覆蓋。其它的火山岩所佔比例很少，如流紋岩、粗面岩、響岩。

沉積岩

岩漿岩是深處的高溫液體冷凝而成；沉積岩是在地球表面條件下，由風化作用、生物作用和某些火山作用產生的碎屑，經搬運、沉積和成岩等一系列地質作用而形成的物質。這種沉積大規模發生的地點是在水中，尤其是湖底、河底或海底。

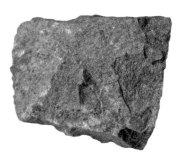

粉砂岩

人們習慣性地將沉積岩按照其構成方式來分類。

構成沉積岩的物質從成因上大致可分為兩類：

1. 碎屑岩：由礦物堆積或碎屑物質構成。有時人們將碎屑岩與殘餘岩區別，後者是在既存岩石的基礎上經過侵蝕作用形成的，沒有搬運作用。

2. 其它沉積岩：它包括有機碎屑（生物岩）堆積形成的岩石和溶液沉積（物理化學岩）堆積形成的岩石。

（最重要的幾種在下面文章中有詳細介紹）

1. 碎屑岩，在既存岩石基礎上形成。

1.1 陸源沉積岩，露出地面的母岩風化產物，經過膠結作用形成下列岩石：

1.1.1 礫狀岩（碎屑直徑 > 2 mm）

- 非固結沉積岩：如集塊岩、冰水漂礫。

- 固結沉積岩：如礫岩（圓礫岩、部分角礫岩）。

1.1.2 砂屑岩（碎屑直徑在0.1 mm 到 2 mm）

- 非固結沉積岩：如沙子(石英狀、雲母狀等)。

- 固結沉積岩：如微礫岩、長石砂岩、硬砂岩、砂岩、石英砂岩、部分石英岩。

1.1.3 細屑岩（碎屑直徑 < 0.1 mm）

- 非固結沉積岩：如細沙、泥沙、淤泥、黃土。

- 固結沉積岩：如黏土、葉岩、泥質岩。

1.2 火成碎屑岩，由火山噴發物中的碎屑堆積而成，有一部分被流水帶走：如火山灰、火山凝灰岩、火山礫、凝灰岩。

2. 生物岩或物理化學岩，不是在既存岩石的基礎上形成的。

2.1 碳酸鹽岩，主要是由方解石和白雲石等碳酸鹽岩礦物組成的沉積岩。

2.1.1 生物碎屑灰岩，是由動物骨骼、植物碎片、碎屑堆積而成。

2.1.1.1 礫狀岩(礫屑石灰岩)：如礁相角礫岩、石灰岩和礁狀石灰岩(生物灰岩)、豆狀石灰岩和瘤狀石灰岩、海百合石灰岩、貝殼石灰岩、部分石灰華。

2.1.1.2 粗砂碎屑岩(砂屑石灰岩)

- 非固結沉積岩：介殼砂、鮞狀砂。

- 固結沉積岩：生物碎屑灰岩、鮞狀灰岩、砂礫岩。

2.1.1.3 細屑岩(泥屑石灰岩)：如白堊、一部分石印灰岩和次石印灰岩(參見2.1.2)。

2.1.2 物理化學碳酸鹽岩，直接從碳酸鹽沉積而來：如古生代白雲石、石筍石灰岩和鐘乳石石灰岩、一部分石印灰岩和

次石印灰岩(參見2.1.1.3)。

2.2 **矽質岩(不包括陸源碎屑)**：如矽藻土、雲母海綠砂岩、燧石板岩、黑碧玉、緻密矽葉岩、矽質水成岩、海綿岩、矽質結核、黑矽石、火石、石英岩、魔石粗砂岩。

2.3 **灰質岩(主要是有機碳合成物)**：如煤(煤炭、褐煤、泥炭)，礦物油(瀝青、石油)。

2.4 **鹽岩(大部分是蒸發岩)**：如石岩(井鹽)、石膏、方解石、硬石膏、鉀石鹽、光鹵石、重晶石。

2.5 **磷酸鹽岩**：磷酸鹽、磷鈣土。

2.6 **鐵礦岩、海綠石岩、鋁岩**：如鐵沉積岩(鮞褐鐵礦等)、海綠石岩、一部分釩土。

變質岩

變質岩是由於早前存在的岩石內部受到溫度、壓力等作用而產生的礦物成分、化學成分、岩石構造的變化，從而形成新的結構、構造或新的岩石。這種作用稱為變質作用。

變質岩分為兩類：普通變質岩和接觸變質岩。

普通變質岩是一定強度的定向壓力(大氣壓強的幾百或幾千倍)和一定的溫度(幾百度)的作用下形成的，特別是在形成山脈的潛沒作用發生時，巨大的力量使得深處的岩石變質重新結晶。

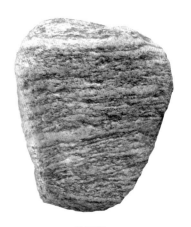

片麻岩

接觸變質岩的位置更加固定，是岩漿岩(主要是花崗岩)侵入到早先存在的岩石內部而產生的，同時也出現了特殊的礦物。

化石

　　化石僅僅代表曾經在地球上生活的生物的很小一部分。但是它們的存在卻極其珍貴，如果沒有它們，我們可能會對地球生命的歷史一無所知。

──化石的存在形式──

　　化石的存在形式可以有幾種：

* 不改變或幾乎不改變各個器官。這種情況通常保存的是堅硬的部分（貝殼、骨骼、牙齒、石灰質藻類）。在很特別的情況下軟的部分也可以完整保存：如西伯利亞冰冷地面下存在的猛獁、犀牛，或者樹脂化石中存在的昆蟲（如波羅的海琥珀）。

困在琥珀中的昆蟲

* 其中的一部分器官被另一種物質替換並保存下來，其結構不變。這種過程被稱為上層遺留。比如樹幹，脊椎動物骨的石化，還有含黃鐵礦的菊石變為氧化鐵。

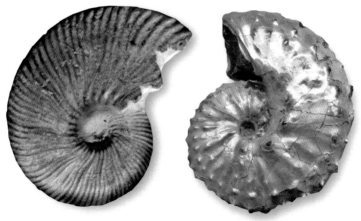

黃鐵礦菊石　　　　　　　　　　含有珠光色貝殼的菊石

* 以有機體的壓膜形式存在，可以是外部也可以是內部。這類被稱為模鑄化石，大多數是菊石。

內陷的蟹守螺壓膜（腹足綱）

——識別化石——

在發現一個化石後，當然會想要知道它的名字，但這並不是一件容易的事情。

林奈法

化石與其它活的生物一樣，是通過科學的國際標準編碼定義一種物種。從卡爾·馮·林奈(Carl von Linné，1707-1778)開始，規定物種的名字有兩個部分構成，並由拉丁語書寫和發音。第一個部分是大寫字母開頭的屬，如 *Nummulites*（貨幣蟲屬）。第二個部分是種的名字，幾個種可以歸為一個屬，如 *Nummulites millecaput* 和 *Nummulites laevigatus* 是同一屬的兩個不同種。種也是現在用來劃分活的生物的分類標準。要注意的是這些名字都是用斜體字來表示的。

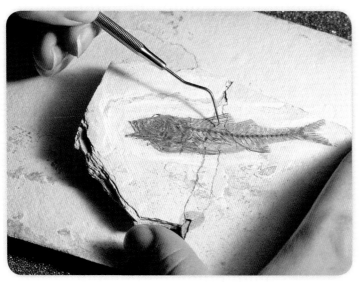

魚類化石
這類化石可以在層狀礦床中找到，特別是矽藻土中。

定義

很多作者試圖按照其存在的形狀找到一些定義化石的竅門，但是單純依靠這些竅門是很難定義的，因為化石的種類太多，而且並不總是完整存在的。要知道，這可以是55億年以來在地球上各種氣候下生存過的某種物種，而不僅僅是某個特定區域數量有限的物種。因此定義化石物種要比定義活的物種要難得多，前者的定義很多時候取決於為其定義的人的觀點。

比較不錯的辦法是在相關專業書籍中找到圖片，特別是那些為愛好者編輯的書籍。也可以去相關博物館找到展出的化石。當然也可以尋求其它化石愛好者的幫助，因為現在越來越多的愛好者們會把自己發現的化石圖片放到網上。要找到以上資訊，可以通過搜尋引擎。

在下面的介紹中，我們展示了在法國最常見也最典型的幾種化石圖片。這些圖片可以教會你，如何通過對比對自己找到的化石有一個最初步的定義。還可以借助地質圖來幫助自己進行鑑定。

也不要幻想總是能夠準確定義化石的種類，因為這往往是專業人士的工作，業餘愛好者很難做到。

有時候只要能知道其屬或群就可以了，要知道，搞錯一個撿來化石的名字遠遠沒有在採蘑菇時搞錯蘑菇的種類危害性大。

為了給活的生物排序，人們依據它們種類的同源關係，給它們制定了生物族譜。

——瞭解分類——

總體來講，這個分類可以看做是一系列從小到大的盒子。最基本的盒子是**種**，其上面依次是**屬、科、目、綱、門**。門是最大的一個類別。

對於動物，人們通常將其分為3大類：原生動物，無脊椎動物和脊椎動物。

原生動物

原生動物是單細胞生物。只有幾類原生動物，特別是有孔蟲類，在地質學中有重要意義。它們都是海洋生物，通常都很小（小於1毫米），大多數都有一個石灰質的保護殼（甲殼），上面有數量不等的很小的孔隙，通過這些孔隙它們可以獲取食物。我們能從海邊水管裡流出的水中找到有孔蟲類的介殼（小於2毫米），然後借助手持放大鏡

第四紀有孔蟲類（最大的達0.5毫米）

貨幣蟲石灰石

或光學放大鏡觀察。有些有孔蟲類可以不借助光學設備直接觀察到，如貨幣蟲屬的大小可以達到幾厘米。

無脊椎動物

從字面看，它們是沒有脊柱的。很多有代表性的無脊椎動物都以化石存在。下面是幾個主要分類（劃線的會在下面單獨介紹）：

- 史前時期動物：前寒武紀～中寒武紀
- 海綿動物門：寒武紀～今
- 肛腸動物（珊瑚等）：寒武紀～今
- 環節動物：寒武紀～今
- 觸手動物（苔蘚蟲類，腕足動物）：寒武紀～今
- 軟體動物（雙殼類，腹足綱，掘足綱，投足綱（鸚鵡螺），菊石，箭石，等）：寒武紀～今

- 節肢動物門（三葉蟲綱，肢口綱，蛛形綱，甲殼類，多足綱，昆蟲等）：寒武紀～今
- 棘皮動物門（海百合綱，海盤車科或海星，蛇尾綱，海膽綱或海膽等）：寒武紀～今
- 口索動物門（該組有地質學意義 ，如筆石）：寒武紀～石炭紀

脊椎動物

　　它們有脊柱。相比無脊椎動物，它們沒有那麼多以化石形式存在，更多的是一塊一塊地被拼起來的（如恐龍、猛獁、史前人類）。

植物

　　通常存在於沉積岩中，特別是在湖泊或環礁湖底的岩層中。

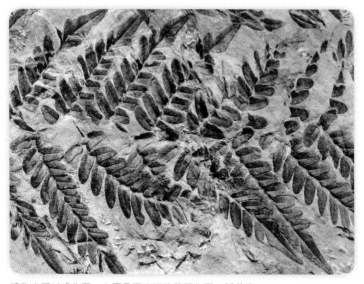

植物也可以成化石。上圖是石炭紀的蕨類化石：脈羊齒。

第二章●

辨認和觀察
礦物、岩石和化石

礦 物

　　下面介紹的只是地球上存在礦物的很少的一部分，並且都是很常見的礦物。

　　不用花費太多，你就可以收集很多的礦物：每一種都採集一小塊就可以！礦物的晶體結構決定了它們無論大小，屬性都是一樣的。在地質學家眼中，石英石和鑽石是一樣的。當然，並不是所有人都同意這一觀點。

閃石和輝石

▲ 比重：輝石和角閃石為 3-3.5

◆ 硬度：5-6，硬玉可以達到 7

◆ 晶型：單斜

形狀	棱柱
顏色	多種顏色。玄武岩角閃石和輝石為黑色，其它種類可為淺色。玉的兩個品種軟玉(閃石)和硬玉(輝石)為淺綠色。石棉(閃石)為淺灰色。
礦層	鹼性岩漿岩(閃長石、輝長石)或火山岩(玄武岩)。蛇紋岩(石棉)。
分類	矽酸鹽
化學成分	依據品種不同，化學成分也不同，如輝石為 $Ca(Mg, Fe, Al)[Si_2O_6]$，角閃石為 $(Ca, Na)_2(Mg, Fe, Al)_5[Si_8Al_2O_{22}(O, OH, F)_2]$。
角度問題	閃石和輝石是相似的礦物。其中的一個區別是它們的解理面夾角(輝石為 90°，閃石 120°)，但是這些角度只有在顯微鏡下才能觀察到。

輝石

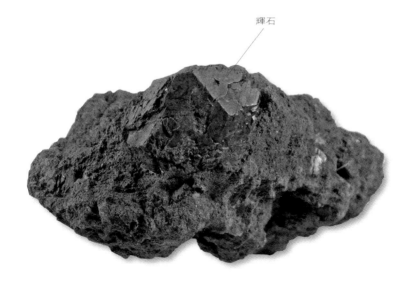

辨認和觀察礦物
若石和化石

紅柱石

	比重：3.2
	硬度：7.5
	晶型：斜方

分類	矽酸鹽
化學成分	Al_2SiO_5（如矽鐵鋁榴石和藍晶石）
詞源	空晶石的名字來自於希臘語 chiastos，意思是十字相交的，如字母 X。空晶石還有一個更老的名字為菱石（macle），現在多用於與晶體有關的詞。

炭黑色夾雜物

紅柱石的變種空晶石

文石

	比重：3
	硬度：3.5-4
	晶型：斜方

形狀	有條痕的棱柱，六邊形切面，纖維球粒狀
顏色	無色，白色，粉色，淡黃色。
礦層	含鹽地層(三疊紀的阿拉貢地區)，斷層裂縫，貝殼或珍珠層的成分。
分類	碳酸鹽
化學成分	$CaCO_3$
珠母和珍珠	文石是很多貝類海洋生物的分泌物。珍珠是一種古老的有機寶石，主要產在珍珠貝類和珠母貝類軟體動物體內；而由於內分泌作用而生成的含碳酸鈣的礦物（文石）珠粒，是由大量微小的文石晶體集合而成的。

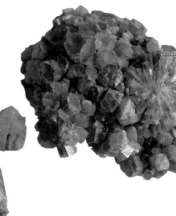

磷灰石

- 比重：3.1-3.2
- 硬度：5
- 晶型：六角

形狀	頂部為金字塔形的棱狀
顏色	透明或半透明，顏色多種，有綠色、藍色、紫色、淡紅色、褐色、白色等。
礦層	在岩漿岩中，如偉晶花崗岩。在某些沉積岩中也有，如磷酸鈣。
分類	磷酸鹽
化學成分	$Ca_5(F, Cl, OH)(PO_4)_3$

鈣鈾雲母

- 比重：3.1-3.2
- 硬度：2-2.5
- 晶型：正方

形狀	頁片狀或板狀結晶集合體
顏色	黃綠色
礦層	與呈現出明顯的淡黃色、橙黃色或綠色脂鉛鈾礦一起，構成主要的鈾礦物產物：如瀝青鈾礦（氧化鈾$UO2$），為黑色乳頭狀塊狀礦物。所有這類礦物都是具放射性的，需要在有防護的條件下接觸(比如穿着鉛衣)。
分類	磷酸鹽
化學成分	$Ca(UO_2)_2(PO_2).10-12(OH_2)$
夜晚的光彩	鈣鈾雲母是一種發光的礦石。在紫外線的照射下，它在暗處可呈現明顯的綠色。

日光下觀察

紫外線光下觀察

97

石青

- ▲ 比重：3.8
- ▼ 硬度：3.5-4
- ⛰ 晶型：單斜

形狀	晶狀，粒狀，鐘乳狀。
顏色	天藍色
礦層	在銅礦床的氧化帶中。
分類	碳酸鹽
化學成分	$Cu_3(OH)_2(CO_3)_2$
藍色和綠色	石青通常和孔雀石一起存在，深藍色和深綠色相互映襯。但不要將石青和青金石混淆，青金石是另外一種藍色礦石。

重晶石

- ▲ 比重：4.5
- ▼ 硬度：3-3.5
- ⛰ 晶型：斜方

形狀	常為塊狀、粒狀、結核狀集合體，板狀晶體常聚成晶簇。極少數有透明台狀或棱狀晶簇。
顏色	白色，淡黃色，淺棕色或淡紅色。
礦層	在礦脈或沉積岩中。
分類	硫酸鹽
化學成分	$BaSO_4$
很重的礦石	這種礦物很重，與方解石很相似。因為礦石中存在鋇元素（希臘語中為「重」的意思），而它的密度很大。

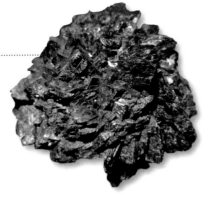

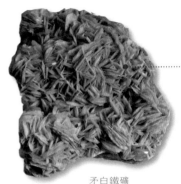

矛白鐵礦

綠柱石

▲ 比重：2.7

◢◣ 硬度：7.5-8

⛰ 晶型：六方

形狀	幾乎都是六邊形棱柱。
顏色	透明，綠色（祖母綠），淺藍色（海藍寶石），黃色（金綠柱石），粉紅色（銫綠柱石）。
礦層	主要產於偉晶岩中。自從美洲被發現，超過百分之七十的祖母綠都產自哥倫比亞和巴西。其它的產自非洲。其餘地區的產量只有不到百分之十。
分類	矽酸鹽
化學成分	$Al_2Be(Si_6O_{18})$
寶石	此類中的很多品種都是寶石。東方祖母綠就是一種綠藍寶石。

閃鋅礦(或偽方鉛礦)

▲ 比重：3.5

◢◣ 硬度：3-4

⛰ 晶型：立方

形狀	通常為四面體或粒狀集合體。
顏色	介於蜂蜜黃至深棕之間，有樹脂光澤和灰塵黃色。
礦層	主要產於沉積岩礦層或熱液礦床中。通常與方鉛礦、黃鐵礦和黃銅礦共存。
分類	硫化物
化學成分	ZnS（產鋅的主要礦石）

方解石

比重：2.7

硬度：3

晶型：斜方體

形狀	方解石的晶體形狀多種多樣，它們的集合體可以是一簇簇的晶體，也可以是菱面體或角柱體，解理明顯。但方解石也常為無晶狀，如石灰岩(沉積物、鐘乳石或石筍)。
顏色	透明或無色(如冰島晶石，我們可以觀察到其雙折射現象)，白色或微白色。
礦層	常常沉積形成廣大的石灰岩沉積層，蒸發沉積(鐘乳石、石筍、石灰華)或貝殼沉積。也可以存在於礦脈中，與其它類型岩石共存，如文石。通過在酸中的起泡現象，可以識別這兩種碳酸鈣。
分類	碳酸鹽
化學成分	$CaCO_3$
方解石和溫室效應	大部分的石灰岩沉積來自於海底貝殼類，或動植物殼類物的堆積或碎屑堆積。在今天，如果遇到地殼運動將它們抬升，我們就可以看到其中的一部分。海洋中微小的藻類生物會吸取二氧化碳來製造生命所需的有機物質，這些含碳的有機物質在生物死亡後會被埋藏在沉積物中。也有些生物能吸取溶解二氧化碳來製造甲殼，生物死後，殘骸就變成海底岩石的一部分(石灰岩)。這些碳，無論是結合在碳酸鈣中，或是以有機碳的形式，埋入地下，都斷絕了回到大氣的機會，經過十多億年的除碳過程，大氣中的二氧化碳就逐漸減少。沒有這個過程的話，溫室效應會減弱！

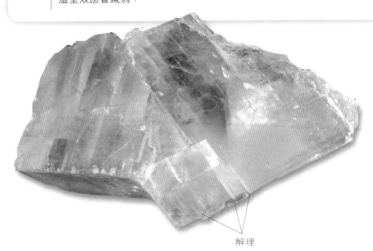

解理

玉髓

- ▲ 比重：2.6
- ▼ 硬度：7
- ◭ 晶型：菱面體（准六角形）

形狀	無固定形狀
顏色	紅色（肉紅玉髓），綠色（綠玉髓），深綠色伴有紅色（雞血石），褐色（瑪瑙）。中間或周圍部分顏色反差明顯，如瑪瑙、縞瑪瑙。
礦層	礦脈或洞穴中，某些岩石（碧玉，黑碧玉，火石，經過矽化的化石：如多彩的木化石）的主要組成部分。
分類	氧化物
化學成分	SiO_2
裝飾	這是一種石英結晶的產物。因為其漂亮的顏色、紋理和硬度，大部分玉髓被用來製作裝飾或珠寶首飾。

金綠玉

- ▲ 比重：3.7
- ▼ 硬度：8.5
- ◭ 晶型：斜方

形狀	台狀晶簇，六角菱面
顏色	黃色較為典型。其中的變石在自然光下為綠色，在人工光線下為紅色。貓眼石是一種會發光的珍稀礦物。
礦層	在偉晶岩和矽卡岩中。
分類	氧化物
化學成分	$BeAl_2O_4$

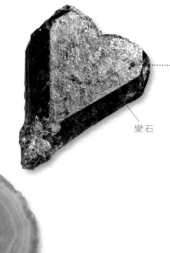

變石

黃銅礦

比重：4.1-4.3

硬度：3.4-4

晶型：正方

形狀	通常為緊湊的塊狀。
顏色	金屬黃色，與黃鐵礦類似但顏色更加金黃。黃銅礦，由於暴露於空氣中的緣故，會呈現很有特點的彩虹色或青色。
礦層	其分佈比較廣泛，可以在岩漿岩（分散分佈或在礦脈中）也可以在沉積岩中存在。常與黃鐵礦、方鉛礦和閃鋅礦並存。
分類	硫化物
化學成分	$CuFeS_2$
銅的來源	黃銅礦是銅的最主要來源。與其相近的斑銅礦也是銅的主要來源。它以棕紫色、緊湊的塊狀出現，其主要特點是用肉眼觀察時，在空氣中不同的角度下會呈現出不同顏色，如藍、綠等。

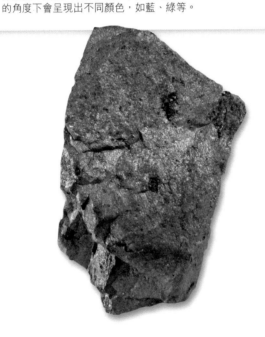

剛玉

	比重：4
	硬度：9
	晶型：菱面體

形狀	六角棱柱體，金字塔形；有時很大，可以超過1米；或者呈粒狀。
顏色	紅色（紅寶石），藍色（藍寶石，也可以是粉色），黃色（東方黃玉），綠色（祖母綠），紫色（紫剛玉）。
礦層	因為剛玉的硬度可以達到9，密度可以達到4，所以剛玉類寶石大多出現在衝擊層。紅寶石與鑽石一樣都很稀有。其主要存在於緬甸（佔世界產量的百分之九十）、斯里蘭卡和泰國。藍寶石多存在於斯里蘭卡和泰國，同時在馬達加斯加、中國、澳大利亞和東非都有。
分類	氧化物
化學成分	Al_2O_3
剛石	剛玉的各種變種都不昂貴，有石狀岩相，混合石英、赤鐵礦、磁鐵礦而形成剛石。因為其硬度大而用於工業用途。

變質石灰岩上的紅寶石水晶

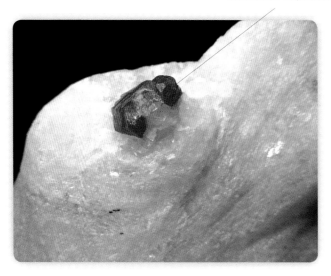

金剛石

比重：3.52

硬度：10

晶型：立方

形狀	彎曲面的八面晶簇
顏色	透明，無色或泛黃，粉色，藍色，綠色。金剛石的光芒是因為其具有很高的折射率。
礦層	鑽石是在地球深部高壓、高溫條件下形成的，這也是為什麼可以在鹼性火山岩(南非等地的金伯利岩)中發現。鑽石經常可以在碎屑沉積物中發現且開發。大部分的鑽石來自中非(如博茲瓦納、剛果、南非、安哥拉和納米比亞)和澳大利亞，其餘的來自俄羅斯和加拿大。
分類	天然
化學成分	碳
最堅硬的寶石	鑽石是已知的最堅硬的礦物：它可以刻劃其它所有的礦物。但是由於其解理的方向固定，所以寶石加工者可以按照解理切割它們，以增加其價值。世界上目前為止找到的最大的金剛石原石「天璽」就被切成了9個部分，其中最大的一部分用來裝飾英國君主的權杖。

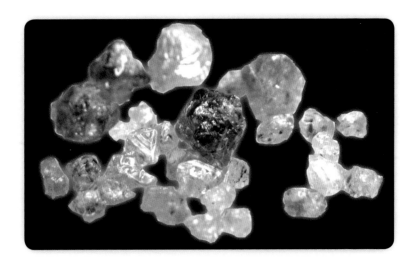

白雲石

▲ 比重：2.9

⛏ 硬度：3.5-4

⛰ 晶型：菱面體

形狀	菱面狀結晶，在白雲石晶狀體中很微小。
顏色	純白雲石是無色的，多數雲石呈淺黃、淺褐色或淺灰色。
礦層	白雲岩
分類	碳酸鹽
化學成分	$(Ca,Mg)(CO_3)_2$
不會產生氣泡	與方解石不同的是，白雲石遇稀釋的酸性溶液不會產生氣泡。將它命名為Dolomien是為了紀念地質學家多洛米厄（Déodat de Dolomien, 1750-1801）。

螢石

▲ 比重：3.2

⛏ 硬度：4

⛰ 晶型：立方

分類	鹵化物
化學成分	CaF_2
螢石照明	螢石是一種熱致發光礦物，加熱後會產生光亮。要觀察到這個現象，可以將小的螢石塊放到鍋裡加熱，如果在暗處會更加明顯。

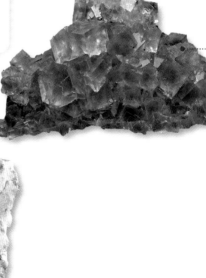

長石

- 比重：2.6
- 硬度：6
- 晶型：單斜（正長石）或三斜

形狀	為各種棱柱體。正長石為大的自形晶，成卡爾斯巴德菱狀。在岩漿岩中為他形晶。
顏色	不透明，半透明，透明(透長石)，白色，粉色，藍色等。
礦層	岩漿岩中普遍存在，花崗岩中很多。很多變種可以構成寶石：如天河石(綠色)，冰長石(透明：月光石)。
分類	矽酸鹽
化學成分	因為很多同類的礦物被歸為此類，所以其化學成分種類很多： • 鉀質長石：$K(AlSi_3O_8)$，正長石，微斜長石，透長石； • 斜長石：鈉長石系列，$Na(AlSi_3O_8)$，$Ca(Al_2Si_{208})$； • 域鉀長石：鈉長石系列。
長石與餐具	彩陶和瓷器的生產都與長石有關。不僅是在製造過程中需要使用長石，在陶瓷業也用它來生產其它類似產品盈利。如高嶺土，一種主要來自正長石的白色黏土，它是陶瓷的主要構成成分。

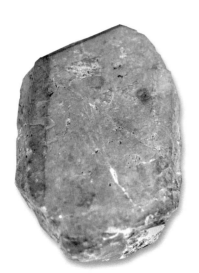
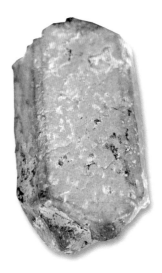

卡爾斯巴德菱（macle de Carlsbad）

方鉛礦

比重：7.5

硬度：2.5-3（很容易被刀刻劃）

晶型：立方

形狀	立方體，或者更多的成直角的解理構成樓梯台階狀的塊狀石。很容易被劈開。
礦層	方鉛礦主要存在於礦脈中，常與閃鋅礦、黃鐵礦和黃銅礦共存，但是也可以在沉積岩、石灰岩或砂岩中被發現。在開採方鉛礦的同時經常會發現零散分佈的銀（含銀鉛）。
分類	硫化物
化學成分	PbS
方鉛收音機	方鉛有半導體的特性：用一個尖頭金屬物接觸方鉛石會發現電流在一端要比另一端強。利用這種特性人們會用來設置電台，只要用捲筒和電容器相連就可以產生電波了。很簡單便可設置完成，但可惜的是不能調頻。

解理

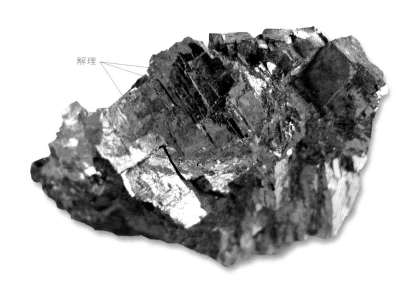

石榴石

比重：3.5-4.3

硬度：6.5-7.5

晶型：立方

形狀	常見菱形十二面體或四角三八面體，或者因面體過多而外觀看上去像圓形。
顏色	血紅色（紅榴石），橙紅色（鐵鋁榴石），綠色（鈣鋁榴石、翠榴石、烏拉爾綠寶石），黃綠色（黃榴石）。純的石榴石很多被用來製作珠寶首飾。紅色的石榴石就是紅寶石。
礦層	石榴石在所有岩漿岩和變質岩中都存在。矽卡岩中經常會有很漂亮的石榴石。同時也會有石榴石在沉積岩層中存在。
分類	矽酸鹽
化學成分	如 Mg, Fe, Ca, Cr，鎂鋁石 $Mg_3Al_2(SiO_4)_3$。

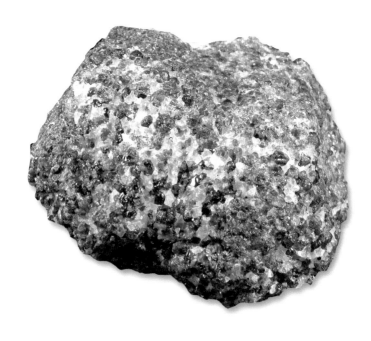

石膏

▲	比重：2.3
▬	硬度：指甲可以刻劃
◢	晶型：單斜

顏色	栗色或白色
礦層	通常在沉積成的蒸發岩中。石膏是一種可以溶解於水的礦物，在其表面可以形成溶解時產生的漏斗狀坑窪。經過加熱後可作為醫用石膏。
分類	硫酸鹽
化學成分	$SO_4Ca，2OH_2$
月亮上有石膏？	沒有，月亮上沒有石膏。但是在阿波羅11號登月時，宇航員柯林斯(Collins)寫到，這裡看上去就像巴黎的石膏！這讓我們想起以前法國曾經向美國出口過蒙馬特山(Montmartre)或肖蒙地區(Buttes-Chaumont)的石膏。

鹽岩(石鹽)

▲	比重：2.2
▬	硬度：2
◢	晶型：立方

形狀	立方體單晶體，透明或半透明，有時可結合成錐狀或解理塊。
顏色	透明
礦層	沉積岩層中或鹽水蒸發地殼中。
分類	鹵化物
化學成分	$NaCL$（含氯化物，也就是食鹽）。

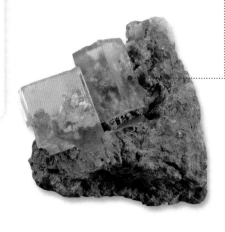

矛狀晶體

石膏雙晶

青金石

- 比重：2.4
- 硬度：5-5.5
- 晶型：立體

形狀	通常為晶體集合體。
顏色	不透明，碧藍色，深藍色。
礦層	在變質岩中。
分類	矽酸鹽
化學成分	（Na,Ca）$_8$[SO$_4$,S,Cl）$_2$（AlSiO$_4$）]
藍色！	青金石與方解石、黃鐵礦一起構成青金石，被用於裝飾。

白榴石

- 比重：2.5
- 硬度：5.5-6
- 晶型：正方

形狀	規則的24面白色晶體（四角三八面體）。
顏色	白色
礦層	在火山熔岩中（如維蘇威火山、中央高原）。
分類	矽酸鹽
化學成分	K（Si$_2$AlO$_6$）

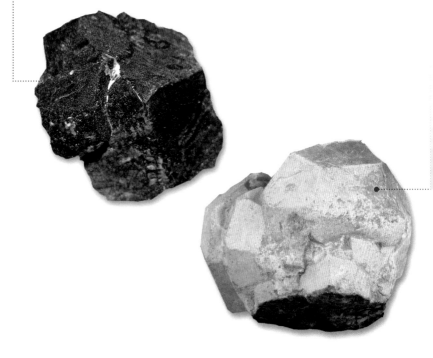

孔雀石

- ▲ 比重：4
- ▼ 硬度：3.5-4
- ⛰ 晶型：單斜

形狀	乳頭塊狀
顏色	與青金石一樣，且經常與青金石一起存在。孔雀石是一種銅礦的氧化礦物。
分類	碳酸鹽
化學成分	$Cu_2(OH)_3CO_3$
裝飾	孔雀石被廣泛應用於裝飾。因為其純正的綠色經常被用來製作各種物品(花瓶、煙灰缸、雞蛋等)，或者用來裝飾房間(地面、柱子、貼牆)。因為俄羅斯的烏拉爾河有大的孔雀石，所以在俄羅斯可以看到很多使用孔雀石的地方，如聖彼德堡的修道士博物館。

雲母

- ▲ 比重：2.8-3.2
- ▼ 硬度：2.5-3（可以用刀刻劃）
- ⛰ 晶型：單斜

形狀	片狀，有平行方向的完全解理，易製成薄片。
顏色	銀色或金色(白雲母)，黑色(黑雲母)，淡黃至淺棕(金雲母)，淺紫色(鋰雲母)。
礦層	在所有岩層中。在偉晶岩中常有大的結晶體。
分類	矽酸鹽
化學成分	成分複雜。

白鐵礦

△ 比重：4.8

M 硬度：6-6.5

晶型：斜方

形狀	凹凸不平的球形塊狀，外表有一層氧化鐵硬殼（白堊）。
顏色	淡黃白色，與黃鐵礦近似，但比黃鐵礦色淺。
礦層	通常與黃鐵礦共存於碳酸鹽岩層或沉積岩中。
分類	硫化物
化學成分	FeS_2
不來自太空！	用錘子敲開白鐵礦，裡面是有放射性的纖維狀結構。注意不要將它與一個隕星的名字（marcassite）混淆，白鐵礦是 marcasite，二者的拼寫方法不同。

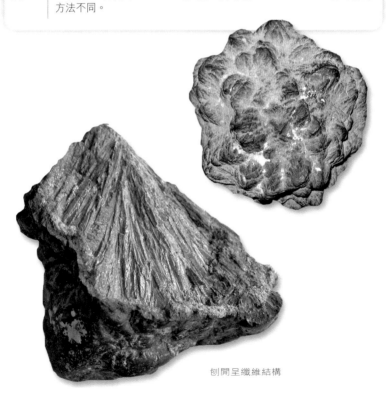

刨開呈纖維結構

礦物

蛋白石

比重：1.9-2.3

硬度：5.5-6.5

晶型：無固定晶型

形狀	無固定形狀
顏色	奶白色，可呈現虹色，放在水中為透明色(如水蛋白石、玻璃蛋白石)。
礦層	在沉積岩中以塊狀存在；在間歇熱噴泉口處呈菜花狀堆積。
分類	氧化物
化學成分	SiO_2, nH_2O
矽石與骨骼	很多生物由於骨骼的存在所以變得堅硬。比如，脊椎動物都有矽酸鈣的骨骼，昆蟲是甲殼，還有很多軟體動物有石灰質的貝殼。二氧化矽蛋白石的形式存在，它們構成了矽藻類、放射蟲類和矽質海綿動物骨骼的基礎。

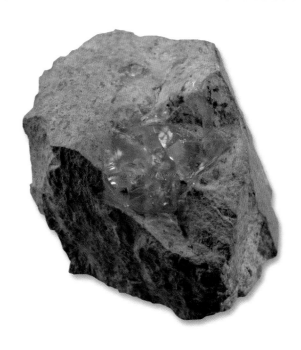

113

金

▲ 比重：19.3

▬ 密度：2.5-3

⛰ 晶型：立方

形狀	金塊形狀多樣，很少有完好晶體（如八面體、立方體）。
顏色	黃色
礦層	以粉狀或塊狀存在於石英礦脈中，但經常可以在河流的沖積層中找到。
分類	天然金屬
化學成分	Au
你知道嗎？	最大的金塊重達90公斤。在法國發現的最大的金塊為543克，在阿爾代什省 Ardèche（阿沃拉的格阿維耶小鎮 Les Avols, commune de Gravières）。

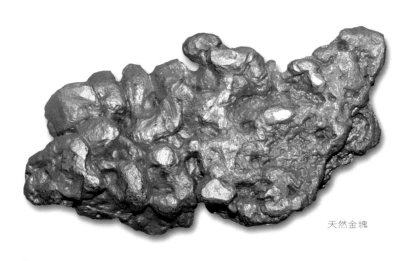

天然金塊

如何找到金子？	金子藏於礦脈中，特別是石英礦。經過侵蝕作用，一些小的金子顆粒沉澱在平靜的河流中。這種天然的聚集被稱為砂金礦。若要找到裡面的金子，要站在流速平緩、深度不大的水中，從下面撈起水底的沙子，然後借助一個容器淘洗沙子。這個容器通常是金屬的，稱為淘金盤。最好是選擇岩石底部或縫隙，那裡比較容易沉積金粒。當淘金盤剛剛露出水面時，首先要取出大的雜質，包括樹根等，因為它們會將金粒纏住。然後再進行洗砂的步驟。洗砂時需要將淘金盤放在水面下，輕輕晃動，密度最大的物質會慢慢沉到淘金盤底部。再將淘金盤同樣保持在水面下，慢慢傾斜淘金盤，以便水流將密度較小的物質沖走（如泥土、石英沙）。不斷重複上述動作，最後留下的就可能是金粒了。以下是幾個很可能含有金子的河流：在比利牛斯山脈的莎拉（Salat）和阿里埃日河流（l'Ariège）；賽文山脈的塞茲（Cèze），咖尼爾（Gagnière），昂努茲戈登（Gardons d'Anduze），阿萊（d'Alès），埃羅河流（l'Herault）；阿爾莫利克高原（Massif armoricain）的布拉維河（Blavet）和烏茲河（l'Ouse）。

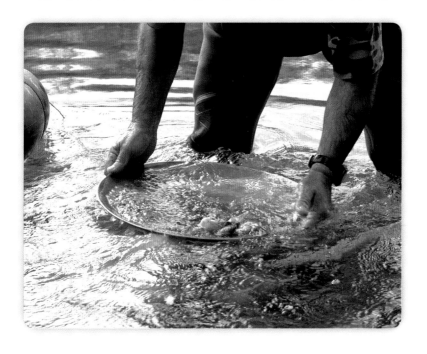

氧化鐵

比重：5.2

密度：5-6

晶型：菱面體

形狀	緻密塊狀，豆狀集合體，也常為與雲母類似的鱗片狀或結核狀。
顏色	鐵黑色到鋼灰色。
礦層	大部分的鐵礦以微晶體的形式存在於前寒武紀 - 寒武紀過渡期的矽質岩層(鐵英岩等)。
分類	氧化物
化學成分	結晶赤鐵礦：Fe_2O_3
磁鐵礦與褐鐵礦	常見的氧化鐵和氫氧化鐵。磁鐵礦(Fe_3O_4 或 FeO, Fe_2O_3)大都為粒塊狀，有時為八面體(立方體)，黑色，有金屬光澤。它通常是石灰岩(矽卡岩)經變質作用的結果。磁鐵可以使指南針的指標偏離方向。褐鐵礦是一種氫氧化鐵，或氫氧化鐵的混合物，是由於變質而形成的不同聚集物(如含鐵魚卵石)，有時在沉積礦床(如赭石)中會混有黏土。

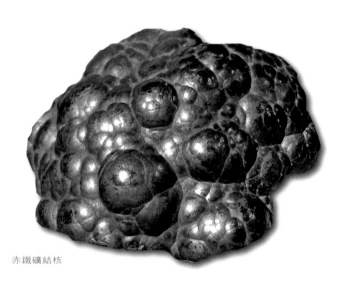

赤鐵礦結核

橄欖石

- 比重：6.5-7
- 密度：6.5-7
- 晶型：斜方

形狀	顆粒狀，鮮有棱柱狀。
顏色	深淺不一的橄欖綠色。
礦層	在鹼性岩層中，如玄武岩。
分類	矽酸鹽
化學成分	其成分從 Mg_2SiO_4（鎂橄欖石）到 Fe_2SiO_4（鐵橄欖石）。
紅海的橄欖岩	好品質的晶體集結便是人們所說的寶石。在古時候，大部分寶石來自於紅海（如現在咋巴赫咖島 Zabargad 的橄欖岩）。

黃鐵礦

- 比重：5
- 硬度：6-6.5
- 晶型：立方

形狀	大多數情況下是立方體，有時為條紋狀（三角黃鐵礦），有時為五邊形的八面體或十二面體（五角十二面體），有時為小的晶體聚集。
顏色	有金屬光澤的淡黃色。
礦層	在還原狀況下存在於特種岩石中。經常位於有機沉積岩中。
分類	硫化物
化學成分	FeS_2
	黃鐵礦可以用作製造硫酸的原料。

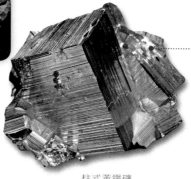

柱式黃鐵礦

117

石英

▼ 比重：2.6

⛰ 硬度：7（可以刻劃玻璃）

🔺 晶型：菱面體（近乎六邊形）

形狀	金字塔狀的六邊菱面體。其晶面形狀不一。
顏色	透明（玻璃石英），紫羅蘭色（紫水晶），黃色（黃水晶），灰色（煙水晶），黑色（黑晶），奶白色（乳石英）或粉色。有薄的雲母夾雜物（砂金石）或石棉夾雜物（貓眼石），也有長的金紅石或電氣石夾雜物，特別是大的偉晶岩。
礦層	在所有岩石中都存在，礦脈中也有。風化沉積岩中也可以找到。
分類	氧化物
化學成分	SiO_2
氧氣和二氧化矽隨處可見	地殼中最多的兩種物質是氧氣和二氧化矽。石英中含有這兩種物質，所以我們可以看到各種這樣的混合物，它們都很堅硬且不易變質。因為其晶體在成長過程沒有受到破壞，所以它們的晶面都很規則，稱之為自形。偉晶岩中的晶體可以達到幾米大。流紋岩和某些沉積礦床中的新生礦物（阿波斯特拉紅鋯石），由於在生長過程中的位置不多，可以填補其間的空隙而成長，稱之為他形。這種情況多出現在礦脈（特別是含金石英礦）、岩漿岩或變質岩中。侵蝕作用可以影響所有這些礦層，我們可以在風化沉積岩（沙地、砂岩）中大量找到。

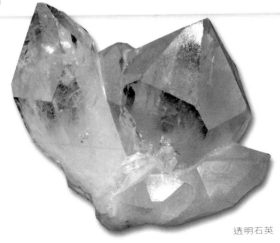

透明石英

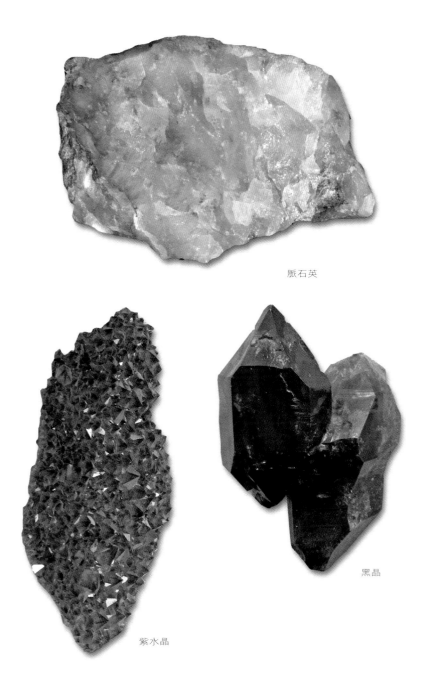

脉石英

黑晶

紫水晶

蛇紋石

🔺 比重：2.5-2.6

🟦 硬度：2.5-3.5

⛰ 晶型：單斜

形狀	脂肪塊狀（葉蛇紋石），纖維狀（纖蛇紋石）
顏色	深淺不一的綠色
礦層	含城岩漿岩（橄欖岩）的變質礦物。這種變質礦物可以產生蛇紋岩，通常用做大理石。
分類	矽酸鹽
化學成分	多種，但通常含有 $Mg_3[(OH)_4Si_2O_5]$
你知道嗎？	它是石棉（含閃石）的重要來源。

尖晶石

🔺 比重：3.5

🟦 硬度：8

⛰ 晶型：立方

形狀	八面體
顏色	深紅（淺紅寶石），粉色（玫紅尖晶石），黃色（橙尖晶石），黑色。
礦層	接觸變質岩層
分類	氧化物
化學成分	$MgAl_2O_4$
多樣性	在尖晶石的分類下有很多種類，有富含鐵的變種（如鐵尖晶石、亞鐵尖晶石），有同一個立方類晶狀的礦物（其中鐵、鉻、錳替代了鎂和鋁）。

十字石

▲	比重：3.7
■	硬度：7-7.5
◢	晶型：斜方

形狀	以十字龍膽和聖 - 安德列十字為特點的菱體。
顏色	棕黑
礦層	在變質片岩中常見，特別是接觸變質岩。
分類	矽酸鹽
傳說中的石頭	很多跟仙女有關的傳說都與菱體礦物有關。傳說中這種十字形的石頭總是有魔力。

鉀鹽

▲	比重：2
■	硬度：1.5-2
◢	晶型：立方

形狀	層狀
顏色	半透明，白色至暗紅色漸變。
礦層	沉積岩中（如蒸發岩）
分類	鹵化物
化學成分	KCl
你知道嗎？	鉀鹽構成阿爾薩斯的鉀肥層。它經常與岩鹽結合，構成鉀石岩。它的味道苦澀。光鹵石（$KMgCl_3,6OH_2$），另外一種鉀礦物，通常與鉀鹽一起存在，很難區別，也有苦澀味道。

十字龍膽菱

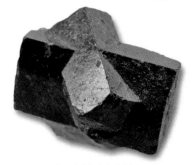

聖 - 安德列十字菱

黃玉

比重：3.4-3.6

硬度：8

晶型：斜方

形狀	棱柱形晶體
顏色	透明，典型的為黃色，也有無色(薩克森金剛石)，藍色(巴西海藍寶石)，綠色，粉色，棕色。火黃玉(粉紫羅蘭色)是一種橙黃色黃玉加熱變化來的。
礦層	黃玉一般存在於花崗岩或偉晶岩中。但由於其硬度較大，也可以在衝擊層中找到，有時我們都不知它所形成的具體岩石是什麼。
分類	矽酸鹽
化學成分	$Al_2(SiO_4)(F,OH)_2$
真假黃玉！	有顏色的黃玉是人們都在尋找的寶石。但是要特別小心，因為它的名字也用在其它石頭上。假黃玉(波西米亞黃玉或巴爾米拉黃玉)屬於黃水晶，東方黃玉屬於黃藍寶石。這些假黃晶與黃玉的不同之處是它們都沒有解理。

滑石

▲ 比重：2.6-2.8

▼ 硬度：1（很軟，硬度級別最低）

◢ 晶型：單斜

形狀	緊湊塊狀，纖維狀，觸感很光滑。
顏色	灰色，暗綠，淡黃，淺紅，有油亮光澤。
礦層	接觸變質岩或超城性變質岩。
分類	矽酸鹽
化學成分	$Mg_3[(OH)_2 Si_4O_{10}]$
可製作雕塑	滑石打碎後為白色粉末。從礦物學上看，它類似雲母。從史前時期開始，滑石的一種緊實的變種——塊滑石就被用來製作雕塑。

電氣石

▲ 比重：3-3.2

▼ 硬度：7-7.5

◢ 晶型：菱面體

形狀	通常為長條狀菱面體
顏色	黑色(黑電氣石)，粉色(紅碧)，綠色(綠電氣石)，藍色(藍電氣石)，無色(白碧)。很多情況為兩種顏色(粉色和綠色)。
礦層	通常存在於岩漿岩中，偉晶岩中也有完整的晶體。

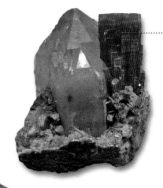

含有石英的粉色電氣石

鋰電氣石

123

鈾礦

△ 比重：7-10

▽ 硬度：5.5

⛰ 晶型：立方

形狀	結晶為立方體或八面體。也經常為黑色乳頭塊狀（瀝青鈾礦），外面覆蓋有明亮黃色、橙色或綠色的變質物，稱之為脂鉛鈾礦。
顏色	黑色
礦層	岩漿岩中或礦脈中。
分類	氧化物
化學成分	UO_2
危險！	鈾礦是主要的鈾礦物，具有放射性。不要在沒有保護的情況下接觸，尤其不要放在口袋裡！通常我們將它放置在鉛袋裡，可以阻隔其放射離子。鈣鈾雲母（$Ca(UO_2)_2(PO_4)_2, 10\text{-}12\ OH_2$）是瀝青鈾礦變質的產物，它有漂亮的黃綠色。

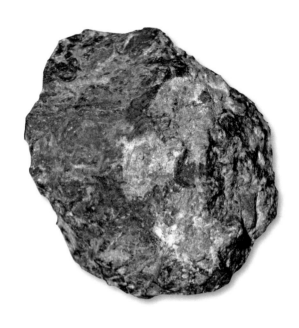

綠松石

- 比重：2.6-2.8
- 硬度：5-6
- 晶型：三斜

形狀	緊實的粒狀塊
顏色	不透明，天藍至綠色
礦層	是岩漿岩或含釩沉積岩的變質礦物，有時存在於銅礦中。
分類	磷化物
化學分類	$CuAl_6(PO_4)_4(OH)_8, 4H_2O$
不永恆的	綠松石大量被用來製作首飾，但它卻會被酸和潮濕的空氣侵蝕，所以也常有人會製造人造綠松石以假亂真。由於在人造綠松石中會加入樹脂，只要用一根燒紅的縫衣針紮入就可以區別真假。

鋯石

- 比重：4.7
- 硬度：7.5
- 晶型：正方

形狀	頂部為金字塔形的棱柱。
顏色	透明，無色，紅色(紅鋯石)，橙色，黃色，綠色，藍色等。
礦層	岩漿岩中；由於其硬度較大，在砂積礦床中也可以找到。
分類	矽酸鹽
化學成分	$Zr(SiO_4)$
不要與氧化鋯混淆	透明的鋯石可以製作寶石，有時加熱後可以為藍色。但不要將鋯石與氧化鋯混淆。氧化鋯(ZrO_2)是一種人造物質，被用來模仿鑽石，可以發光，但價格便宜許多。

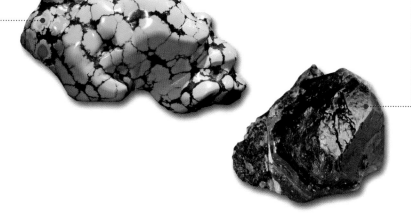

岩石

下面要介紹的岩石都是生活中常見的，或者是雖然不常見但卻常被提起的。只要仔細觀察地面露頭，再配一張地質圖，很容易就能收集到它們。

介紹時的分類是按照岩石的分類進行的：岩漿岩（又名深成岩，如正長岩、花崗岩、閃長岩、輝長岩和橄欖岩）；火山岩（流紋岩，黑曜岩，浮石，粗面岩，安山岩，玄武岩）；沉積岩（砂岩，礫岩，砂岩，石灰岩，泥灰岩，白雲岩，矽藻土，燧石，煤，磨石粗砂岩，礬土，板岩）和變質岩（雲母片岩和片麻岩）。

正長岩

 深成岩漿岩

構成	**主要礦物**：長石，雲母。 正長岩實際是不含石英的花崗岩。二者很類似，但正長岩常為粉色或暗玫瑰色。很難通過一個放大鏡就確定究竟是正長岩還是花崗岩，因為放大鏡無法觀察到是否有石英的存在。石英如果含量過少，很容易被隱藏在長石中。 **副礦物（可有可無）**：閃石，輝石，電氣石，石榴石等。
結構	**粒狀**：顆粒肉眼可見，大小可以從1到幾毫米大，長石中可以達到幾厘米。
歪城正長岩	與大部分深成岩一樣，正長岩一般用於大理石加工業。其中的一種歪城正長岩（它的名字Larvick是挪威的一座城市的名字）常被用來作為石材裝飾或用在商場外立面。它的顏色是珍珠灰，摻有綠藍的暗灰色，因為有大量花崗岩長岩相的存在，所以會有很特別的閃光。

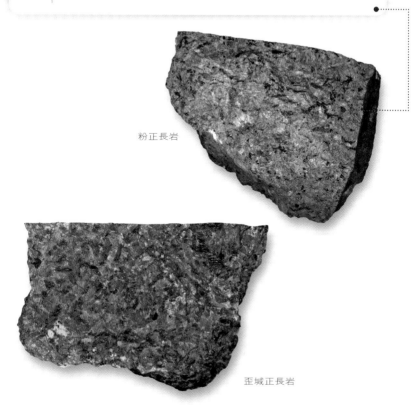

粉正長岩

歪城正長岩

花崗岩

 深成岩漿岩

構成

主要礦物：石英，長石，雲母。

石英看起來像小的玻璃，有油脂光澤。

雲母的特性之一是可以用針沿着解理將其分成薄片。白石為白色，有時為綠色，粉色也很常見（特別是正長石），多為長的角柱體。正長石往往以卡爾斯巴德菱的形式存在，兩部分連接處解理明顯，不同角度下觀察會發光。

副礦物（可能會存在，很難或不太可能用肉眼看到）：閃石，輝石，電氣石，石榴石等。

花崗岩變種：花崗岩有很多變種。當其中摻有正長石時，通常顯現為粉紅色，也有氧化鐵的顏色。很多是灰色，要麼是微白的正長石，要麼是斜長石。暗色的礦物是雲母/閃石和輝石。有的花崗岩變質後為暗綠色。偉晶岩是與花崗岩構成一致的非常大的晶體岩石。

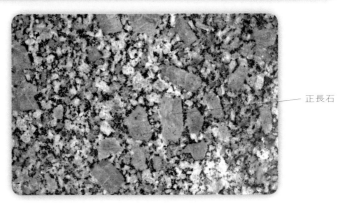

正長石

含大的紅色正長石塊的花崗岩（表面光滑）

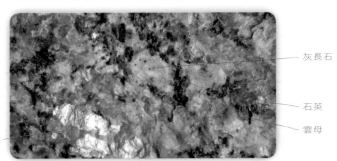

灰長石

石英

雲母

卡爾斯巴
德菱石

紅花崗岩

結構	**粒狀**：顆粒肉眼可見，大小可以從1到幾毫米大，長石中可以達到幾厘米。
實地考察	花崗岩在陸地上有很多面積大的露頭。通常有包體，包體是下部岩塊以岩漿的狀態上升時形成的。當被侵蝕時，水沿縱向節理裂隙滲透，可以將它們分解成球狀，大小從幾米到十幾米不等，並形成石海。
奧長環斑花崗岩	奧長環斑花崗岩的特點是含有正長石構成的球狀岩體，其中夾雜有黑色雲母、閃石或輝石和斜長石晶體形成的明亮光環。這種花崗岩不常見，但需求量卻不小，因為它可以用在大理石領域，特別是在芬蘭發現的它的變種波羅的海棕色花崗岩。

灰色花崗岩

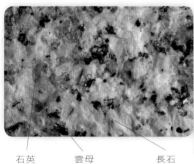

奧長環斑花崗岩

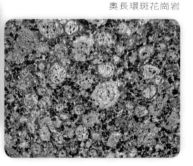

石英　　雲母　　　　長石

球狀花崗岩

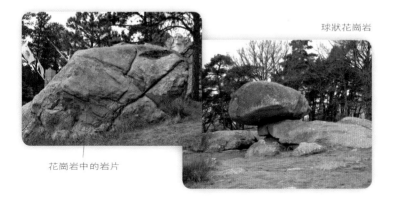

花崗岩中的岩片

129

閃長岩和輝長岩

 深成岩漿岩

構成	**主要礦物**：斜長石（淺色、微白或暗綠色晶體），輝石，閃石（褐色或深綠）。 **副礦物**：橄欖石。輝長岩通常比閃長岩顏色深。
結構	粒狀，混雜礦物。有時為帶狀。
球狀輝 長石	球狀輝長石是一種在陸地上比較少見的岩石，比較有特點的露頭可以在科西嘉找到。

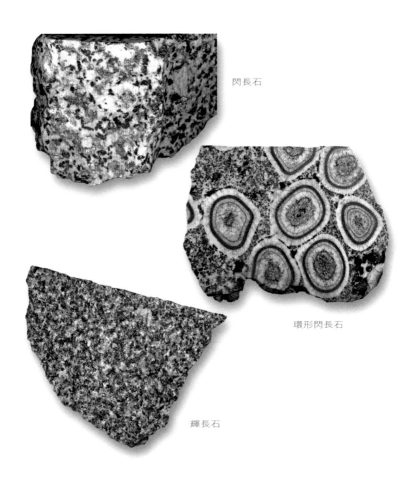

閃長石

環形閃長石

輝長石

橄欖岩

 深成岩漿岩

構成	**主要礦物**：橄欖石類，主要特點是或深或淺的綠色。 **副礦物**：輝石，閃石，石榴石，鉻鐵礦（新赫里多尼亞的礦層），斜長石，雲母。
結構	方粒狀
上地幔 岩石	橄欖岩是存在於上地幔的一種岩石。地幔在海洋閉合時會產生露頭，這也就是為什麼我們會在山脈中（如阿爾卑斯山）遇到它，通常會變質為蛇紋岩。 橄欖岩也可以在火山作用下被抬升，所以我們有時可以在玄武岩和火山彈中發現它。

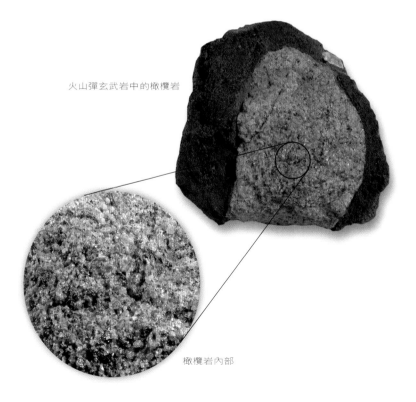

火山彈玄武岩中的橄欖岩

橄欖岩內部

流紋岩

 火山岩漿岩

構成	**主要礦物**：灰色、粉色或紅色，含有石英、長石、雲母，與花崗岩結構一致。石英在流紋岩中並不總是存在，通常是透明狀的小塊。石英礦物的晶體形狀，有時是六角的，用放大鏡可見。 **副礦物**：長石(多為透長石)，雲母，閃石，很小。
結構	流體狀
石英的 形狀	自形石英的存在，說明它們在生成過程中沒有因為其它礦物的生長而受到影響。

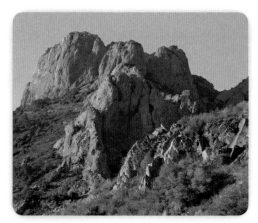

艾斯特海勒高地 massif de l'Estérel（瓦爾省 dans le Var）的流紋岩

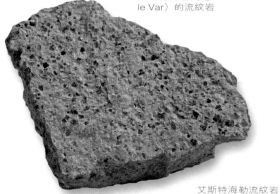

艾斯特海勒流紋岩

黑曜岩

 火山岩漿岩

構成	沒有可見礦物。這是一種緻密塊狀或熔渣狀的酸性玻璃質火山岩，起源於火山的天然玻璃，它由黏滯熔岩的快速冷凝而形成。與黑曜岩近似的松脂岩是一種瀝青光澤的綠棕色玻璃質岩石。
沒有時間結晶	這種火山玻璃來自一種矽質火山熔岩，由於快速冷凝而沒有時間形成結晶。有些工業玻璃與它極其相似，甚至在有的環境下很難區分它們。在化學成分上與流紋岩或花崗岩類似。

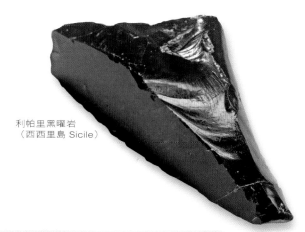

利帕里黑曜岩
（西西里島 Sicile）

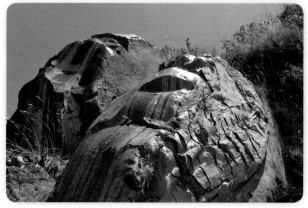

利帕里黑曜岩溶岩流

浮石

 火山岩漿岩

構成 | 無可見礦物。浮石是一種灰色多孔的岩石，品質很輕以至於可以浮在水面上。有的火山以噴射的形式噴出大量浮石，在落到地面時形成浮石層，有時會達到幾十米厚。

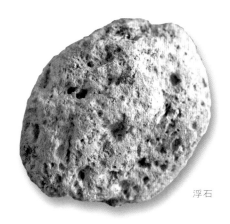

浮石

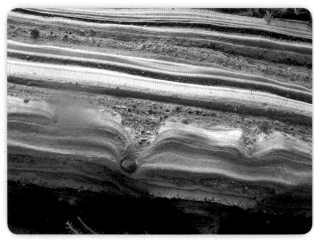

利帕里不同層次的浮石散落物（伊奧里亞島 îes Éoliennes）

粗面岩

 火山岩漿岩

構成	塊狀，含有小的長石淺色結晶，有時也含有1或2厘米的淺白色或透明碎紋的棱柱體（透長石，與正長石結構一致）。 **副礦石**：黑雲母，閃石，輝石
結構	通常為流體（流狀或丘狀）。
穹丘的形成	粗面岩和粗安岩都是高粘稠度的火山熔岩。它們可以形成小的熔岩流，尤其是在火山管的出口形成尖頂或穹丘。這就是法國中央高原很多地方用熔岩石的名字命名的原因。

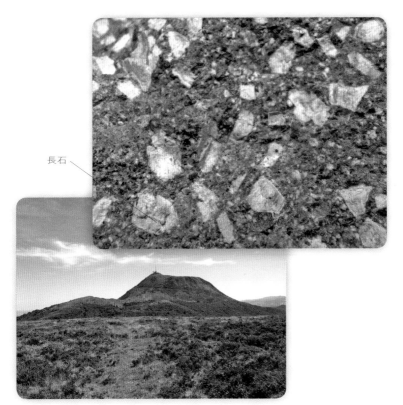

長石

多姆火山堆 Le Puy-de-Dôme

安山岩

 火山岩漿岩

構成	亮色塊狀（經常為紫灰），有少量長石、閃石、輝石和雲母的黑色結晶。
結構	微晶結構（侵入玻璃岩中的幾毫米的棒狀體構成的礦物）
火山活動和潛沒	如果安山岩線的火山活動是出現在大陸臺地上，它代表的主要是在潛沒區域的火山活動，也就是岩石圈板塊嵌入到地幔中。很多環太平洋火山帶的火山都屬於這種情況。

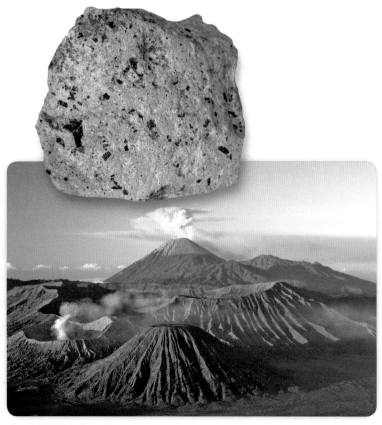

噴發中的塞梅魯火山（Le volcan Semeru），前方為印尼的布羅莫火山

玄武岩

 火山岩漿岩

構成	淺棕或淺黑色團狀，通常無泡狀，根據不同情況，在放大鏡下可觀察到： 長石(只有斜長石)形成的白色棱柱體，有時很小(微晶)； 玄武岩中很常見的橄欖石。它通常以小的深綠或淺綠色的玻璃碎片狀形式出現； 輝石，長條的褐色棱柱，解理在放大鏡下可見。
結構	通常為流體(白長石排成直線)
玄武岩岩柱群和枕狀熔岩	玄武岩是液體的火山熔岩形成的巨型熔岩流，它可以填滿山谷或者覆蓋大片的面積。如果熔岩流達到至少幾米厚，那麼就會開裂並冷凝，然後形成巨大的六角棱柱(玄武岩岩柱群)。當發生侵蝕作用後，這些岩柱群就可以很清晰地顯露出來。它們也可以形成火山噴發物並在噴發的火山管中以凝灰岩、火山礫或火山彈的形式存在，這些物質與熔岩流共同形成火山。 出現在大洋底部的玄武岩熔岩流有時可以在山脈中(如阿爾卑斯山)看到。它們被稱為枕狀熔岩。

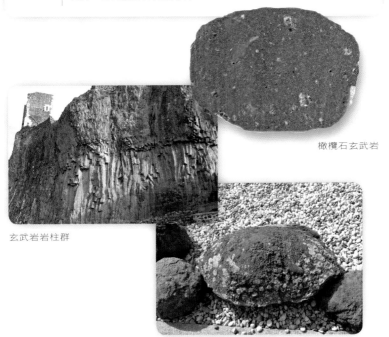

橄欖石玄武岩

玄武岩岩柱群

玄武岩火山彈

砂岩

 碎屑沉積岩

構成	這種堅硬的岩石由大於0.1毫米，小於2毫米的天然膠結物膠結而成的岩石物質構成。這些物質主要是或只有石英粒(石英質砂岩)。它們有時會易碎，當與結晶的矽質膠結物(如楓丹白露的石英砂岩)結合時會很堅韌。 碎屑沉積岩也會包含石灰質物質(貝殼或有孔蟲類的碎屑)，它們是鈣質砂岩，遇酸會產生氣泡。裡面也會含有雲母：如果雲母大量存在且在水平層理，就出現了砂屑岩(不要與雲母片岩混淆)。 砂岩的顏色多種。經常為白色、淡黃、棕色或紅色，它們的顏色主要取決於氧化鐵的含量。
結構	砂岩的露頭經常是交錯的，因為這取決於在固化前水流或風對其的搬運。
使用	砂岩常用於建築或裝飾。

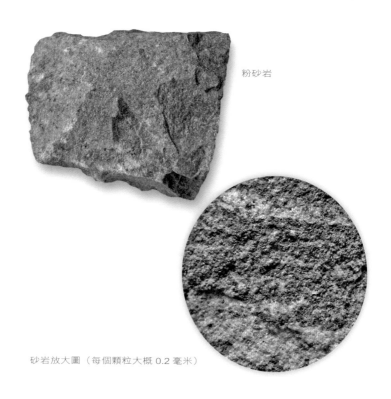

粉砂岩

砂岩放大圖 (每個顆粒大概 0.2 毫米)

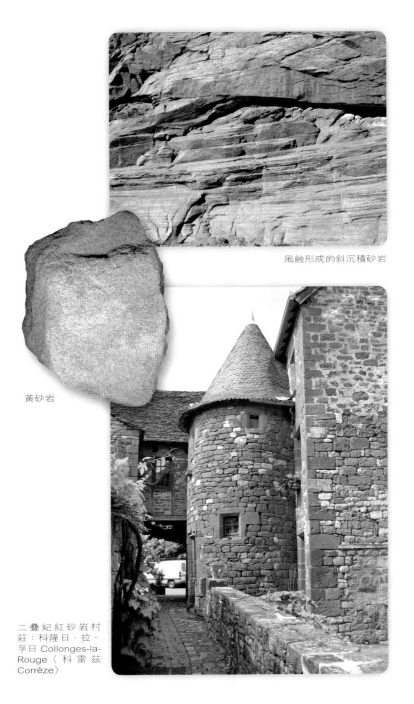

風蝕形成的斜沉積砂岩

黃砂岩

二疊紀紅砂岩村
莊：科隆日．拉．
孚日 Collonges-la-
Rouge（科雷茲
Corrèze）

礫岩

 碎屑沉積岩

構成	這是一種由大於2毫米的岩石物質與膠結物固結而成堅硬岩石。如果這些物質性質不同，則稱為複成礫岩。如果是由一種岩石物質構成，則為單成礫岩。 如果是多角的，則為角礫岩。如果是圓的，則為圓礫岩。
礫岩的故事	構成礫岩的物質的性質和形狀為礫岩形成時的情況提供了線索。角礫岩中的物質因為有棱角可看出它們並沒有經歷搬運過程，而是崩塌物的塊狀堆砌，或者是沿斷層的碎石(地質構造角礫岩)。相反的，圓礫岩中的圓形物質說明它經過長期的河流或波浪的侵蝕。

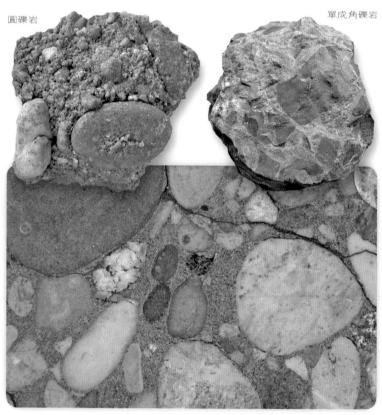

圓礫岩

單成角礫岩

複成角礫岩 （外表很漂亮）

沙子

 鬆散的碎屑沉積岩

構成	沙子主要是，甚至只有石英粒構成的。也可以有不同比例的石灰質粒，如小的貝殼或有孔蟲碎屑，有的是完全的石灰質。 沙子也有不同數量的不同礦物，如金、鈦鐵或金剛石。如果這些沙粒經過水的搬運，那麼在某些水流緩慢的地方，這些比石英密度大的礦物就會沉積下來。這些就是等待被開發的砂積礦床。
從沙子 到砂岩	在自然膠結物作用下，沙子可以轉變為砂岩。

石灰石

 沉積岩

構成	一般由很小的乃至肉眼看不到結晶的方解石(碳酸鈣)構成。
識別	石灰石分佈很廣泛,通常比較容易識別,因為它們遇酸可以起泡。多數情況下石灰石是由雙殼類(瓣鰓綱)、腹足綱、有孔蟲類或石灰質微小藻類碎屑等有機體的分泌物聚集構成。其它的來自直接的碳沉積,這種情況是多數在水源地,可以是熱的或冷的(石灰華)或洞穴(鐘乳石或石筍)。
結構	一般是厚度不等的石灰層(從幾厘米到1米不等,或更厚)中間夾雜着其它的黏土,通常為泥灰岩礦層(從幾毫米到幾厘米或幾米不等)。我們也可以看到石灰石高地,實際上是很厚的石灰岩礦床。一般是礁相的,來自海洋有機體或它們的碎屑。
使用	石灰岩可以很柔軟(如白堊),或者很緊實乾淨,被用於磚瓦工程。可以拋光的一個變種是石灰質大理石(它們通常經過變質作用)。

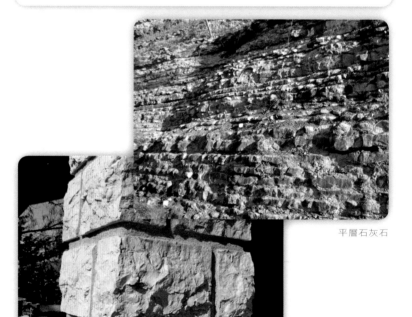

平層石灰石

準備製作厚石塊的石灰石

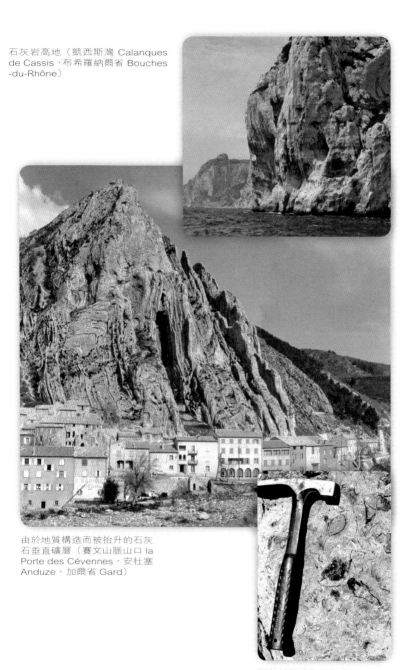

石灰岩高地（凱西斯灣 Calanques de Cassis，布希羅納爾省 Bouches -du-Rhône）

由於地質構造而被抬升的石灰石垂直礦層（賽文山脈山口 la Porte des Cévennes，安杜塞 Anduze，加爾省 Gard）

厚殼蛤類礁相石灰岩

143

泥灰岩

 沉積岩

構成	石灰石和黏土的混合物。如果其中石灰石的含量大於黏土，則稱為泥灰石灰岩。除此之外，還有沙狀泥灰岩。
結構	經常會觀察到泥灰岩層中夾雜石灰石礦床。這種交替現象是由天氣變化引起海底沉積改變而產生的，而天氣變化是由於地球軌道的不規則運動引起的。
小心塌方	泥灰岩遇酸會產生氣泡。相反的，黏土遇水不但不會產生氣泡，反而會形成泥團。泥團的存在使得石灰岩變得不穩定，容易產生塌方。

白雲岩

 沉積岩

構成	完全或主要由白雲石構成，主要成分是碳酸鎂 $(Ca,Mg)(CaCO_2)$。
白雲石還是石灰石？	白雲石和石灰石很相像，但是白雲石的顏色通常為灰色，遇酸不會產生氣泡。開裂後，可以觀察到類似砂岩狀的微小結晶，但是不能刻劃玻璃。用錘子捶打會產生有機體燒焦的味道。經過侵蝕作用，可形成很有特點的喀斯特地貌，即廢墟狀風貌。

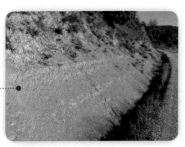

泥灰岩和泥灰岩質石灰岩礦層交替

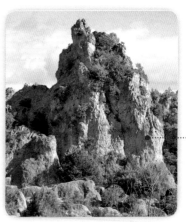

穆赫茲 Mourèze 的白雲岩（埃羅省 Hérault）

灰色泥灰岩堆積的路堤

矽藻岩

 沉積岩

構成	蛋白石(水合二氧化矽)。純的矽藻土是很白的,很薄的(1毫米或更薄)礦層疊置。
結構	由微小的藻類的矽質甲殼堆積而成。這些矽藻類物質,大小只有百分之幾毫米,用放大鏡都很難觀察到。用顯微鏡放大1000倍可以觀察到很薄的岩壁,上面有線狀排列的小孔。矽藻類物質可以來自海洋或湖泊,但一般情況下是在湖泊中形成矽藻堆積。沿着矽藻岩的解理層將其剝開,有時會看到葉子或魚類的痕跡。
使用	由於其構成的原因,矽藻岩很容易被加工成極細,屬性特別(不易變質、硬度好、多空)的粉末狀,且用途廣泛。其中諾貝爾曾用它來作為穩定硝化甘油的吸收劑(硝化甘油是一種輕微震盪即可引起爆炸的物質),從而製造炸藥。此外,還可以用來製作磨光劑、塗料、藥品等。

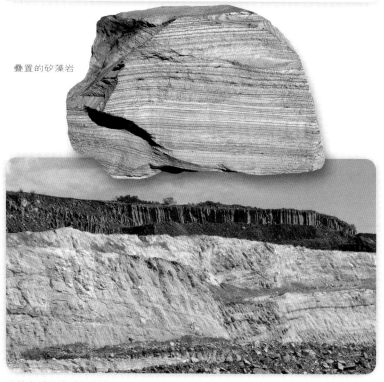

疊置的矽藻岩

矽藻岩採石場 (昂當斯山 montagne d'Andance,阿爾代什省 Ardèche)

燧石

 沉積岩

構成	完全由玉髓構成。很薄的塊狀,無明顯結構。灰色,淡棕色,淺褐色或蜂蜜色。岩狀斷口,有些類似玻璃,有鋒利的稜邊。
結構	通常與石灰岩一起在白堊中構成腎形岩塊,有枝狀結構,或者為石灰岩礦床中厚度不等的岩層。在石灰岩礦床中,人們通常稱之為黑矽石。人們還不太清楚它是如何形成的,應該是溶解在海水中的矽石而來。
最早的工具	矽石在史前時期被我們的祖先廣泛用於製作工具。它與其它的由玉髓構成的岩石近似:如只在古生代和前寒武紀的出現的緻密矽葉岩,古生代的黑碧玉,新生代的矽質水成岩(與黑碧玉類似,但為粉色或紅色)。

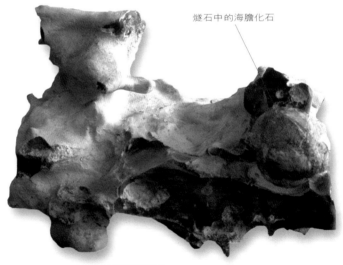

燧石中的海膽化石

白堊腎狀燧石

146

煤

 沉積岩

構成	百分之七十到超過百分之九十的煤都是或幾乎是純的,它是木頭化石在長時間不同壓力和溫度的催生下形成的,同時也受形成的深度影響。這裡要提到的是無煙煤,它的顏色為黑亮色,不會弄髒手指。而煤炭也是黑色的,但是卻會弄髒手指。
化石燃料	在法國中央高原和北部都有煤礦和與其相關的植物化石。很多碳類岩石同煤一樣,都來自有機體。如石油、瀝青、琥珀還有樹脂(裡面常能發現昆蟲化石)。

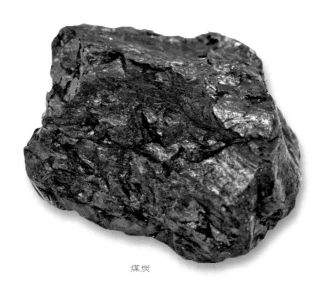

煤炭

磨石粗砂岩

 沉積岩

構成	非晶質矽石。很多變種是海綿狀，也有緊湊結構。
結構	源自湖泊，有時可觀察到輪藻目(與藻類近似的湖泊植物)的卵原細胞(生殖器官)。
使用	由於其硬度好且表面紋理漂亮，以前被用來製作傢俱，後來被廣泛用於建造巴黎郊區的亭子。

鋁土礦

 沉積岩

構成	粉色或白色，經常為兩色混合。
結構	通常為豆狀(內有豆子大小的結核)。
鋁的來源	它的法語名 Bauxite 來自法國普羅旺斯波城。它是鋁的來源，很多變種形成於熱帶地區地表(紅土)。如果從形成起就沒有移動過，便稱為原生鋁土礦。如果經過水流搬運至低窪湖底，則為外來鋁土礦(可以看做風化岩)。

板岩

 沉積岩

構成	黏土，主要是很薄的碎屑岩粒（小於0.1毫米的顆粒），也稱為泥岩。
結構	通常為深灰色，可以很容易地沿解理平行方向劈開，是典型的片岩結構。
變質的開始	與我們想像的相反，板岩的片狀結構不是來自於連續層的沉積，而是由於地質構造的限制引起的這些岩石中微小礦物的變向。這種由於構造作用引起的沉積改變，是變質（即岩石受到壓力和高溫的影響而改變）的開始。

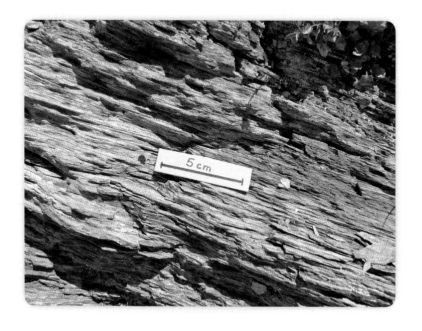

雲母片岩

 變質岩

構成	石英(為小的結晶且無形狀,雖大量存在卻很難用肉眼觀察到),白雲母或黑雲母,長石。
結構	雲母片岩的典型結構為葉狀。為生長完好的雲母結晶以平行方向排列構成,它們也構成了片岩的主要結構。
雲母片岩礦物	觀察產生雲母片岩的母岩,可以發現很多其它的礦物,特別是在變質作用很強的時候。如石榴石在片岩表面形成棕紅色的皰狀,甚至可以達到直徑幾毫米或幾厘米的球狀結晶;十字石會形成菱狀的十字形;藍晶石形成淺藍色或淡灰色長條棱柱。

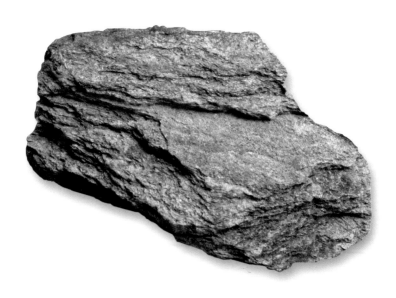

片麻岩

 變質岩

構成	大量可見的石英和長石，黑白雲母，還有其它不明顯的各種礦物。石榴石以小的紅色球狀出現。
結構	葉狀或層狀。與雲母片岩相比，片麻岩是摻有石英和長石的淺色層狀岩層和暗色黑白雲母岩層交替的結構。
眼球狀片麻岩	眼球狀片麻岩中或含有長石和石英，或含有變形的大的長石結晶。如果是後者，則稱為古花崗岩或變質類花崗岩。地區性強大的變質作用會引起部分岩石熔化，產生深熔作用，從而形成深熔花崗岩。

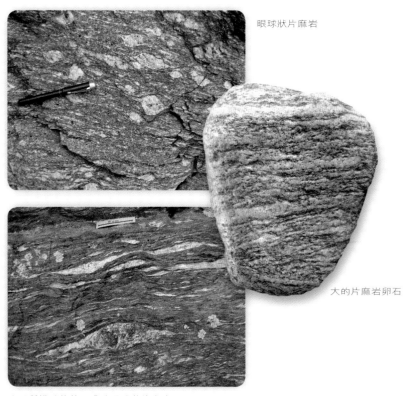

眼球狀片麻岩

大的片麻岩卵石

由地質構造拉伸而成的眼球狀片麻岩

化 石

　　存在於沉積物中的化石種類是不計其數
的，我們下面只能介紹很少的一部分。你可以
根據下面的介紹來做參考，為你找到的化石選
擇一個比較相近的類別，然後在網絡上找尋資
訊。

　　下面介紹的分類為：貨幣蟲，古腹足類，
珊瑚蟲，腕足綱，瓣鰓綱，腹足綱，菊石，箭石，
海膽，三葉蟲，爬行動物，植物化石。

有孔蟲類

海綿動物門

刺胞亞門

節肢動物門

雙殼綱

腹足綱

頭足綱

棘皮動物門

脊椎動物門

原生動物

後口動物

兩側對稱動物

真後生動物

後生動物

下面要介紹的化石的種系關係

153

貨幣蟲屬

大小	從幾毫米到10厘米
類	原生動物
時期	始新世 - 漸新世
生物	海洋

這類化石在小的石灰岩片中常見，因為其形狀像古時候的貨幣所以稱為貨幣蟲。在第三紀的巴黎盆地中有很多，直徑可以大於1厘米。另外，在可移動的沉積物和岩石中，它們也會很容易露出。它們的殼是由一圈圈的穹隆鈣質片構成的，每一圈中間有空隙間隔。有的貨幣蟲化石可以達到1分米（如第三紀的埃及發現的古薩貨幣蟲，拉丁學名：*Nummulites gizehensis*）。

還有其它有孔蟲類，但是沒有顯微鏡的幫助很難確定。有的是圓盤狀，有的是角狀。

螺旋狀 結構	用錘子敲開殼，或者用焊槍將其加熱後直接放到冷水裡（這樣會沿平行方向裂開），接着就可以通過放大鏡很清楚地看到它們的螺旋狀結構。

外觀　　　　　　橫切面　　　　　縱切面

巴黎盆地發現的貨幣蟲化石（1厘米左右）

寒武紀的石灰岩中多樣的古腹足類

古腹足類

大小	幾厘米
類	自成一類
年代	寒武紀
生態	非深海，有時為礁相。

古腹足類是類似海綿的生物。在法國的拉芒什海峽（la Manche）和馬紮梅（Mazamet）附近的黑山有很多很漂亮的古腹足類。它們通常在石灰岩表面形成兩個同心圓，兩個圓之間為直線狀間隔。這種表象是生物的橫肌部分，從整個外觀看，是一個由間隔隔板連接的兩個板壁構成的錐狀體。

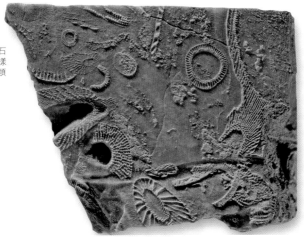

寒武紀的石灰岩中多樣的古腹足類

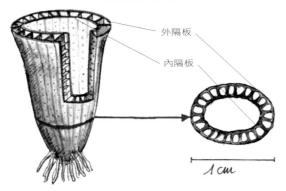

外隔板

內隔板

1 cm

珊瑚蟲

大小	從幾厘米到幾米不等(如果與礁石連在一起還可以大得多)
類	刺胞亞門
年代	寒武紀至今
生物	海洋生物,特別是在溫度較高且清澈的水中。但也有一些生活在深海低溫水中。 通常,我們將一些有石灰甲殼(但在化石上看不到)的種類也劃分到這類化石中,其中一個特點是在存活的整個期間或某一個階段是水母狀。 我們將其分為三大類,其中的兩類——床板珊瑚目和四射珊瑚目(古生代)只有化石存在,第三類六放珊瑚目主要構成太平洋沿岸的珊瑚礁,現在還大量可見。很多珊瑚蟲是以群體(珊瑚礁)存在的,但也有一些單獨存在。

1. 拉丁學名:*Calceola sandalina*

(四射珊瑚目,中泥盆紀)。這種化石最神奇的地方是它單獨存在,看上去像涼鞋的樣子。它也有一個蓋子。

地點: 北部,阿登高地 Ardennes,芒什 Manche,菲尼斯太爾 Finistère,埃羅 Hérault。

大小: 寬度5厘米。

1. *Calceola sandalina*

有螺靨的珊瑚蟲個體

無螺靨的珊瑚蟲個體

螺靨分開的珊瑚蟲個體

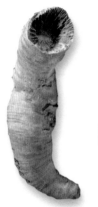

2. *Caninia cornucopiae*

側面圖

2. 拉丁學名：*Caninia cornucopiae*

（四射珊瑚目，石炭紀，~ 350 Ma）。單個珊瑚樹，典型的由下石炭紀的石灰岩構成。

地點：北部，比利時（默茲谷地）。

大小：最大8厘米

3. 拉丁學名：*Michelinia tenuisepta*

（四射珊瑚目，石炭紀，~ 350 Ma）。成群的珊瑚樹，可達幾米。

地點：比利時

大小：大約10厘米。

4. 拉丁學名：*Cyclolites ellipticus*

（六放珊瑚目，上白堊紀，土侖階，90 Ma）。很有特點的單個珊瑚樹。

地點：沿海夏朗德省 Charente maritime，多爾多涅省 Dordogne，奧德省 Aude，沃克呂茲省 Vaucluse，布希-羅納省 Bouches-du-Rhône。

大小：9厘米（外形直徑）

5. 拉丁學名：*Eupsammia trochiformis*

（六放珊瑚目，中始新紀，盧台特階，45 Ma）。

地點：巴黎盆地（溫辛 Vexin，巴里斯 Parisis，伊芙琳 Yvelines）。這種單個的珊瑚樹大量出現在沙地，伴有雙殼類貝殼和蟹守螺。

大小：2-3厘米

4. *Cyclolites ellipticus*

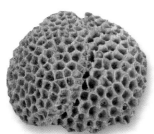

3. *Michelinia tenuisepta*

5. *Eupsammia trochiformis*

腕足綱

大小	幾厘米
類	構成很有特點的一類
年代	可知的從寒武紀(~ 550Ma)起至今
生物	海洋，非深海(有的也生活在幾千米深)

腕足綱是包裹在背腹兩瓣貝殼裡的動物。它們與某些瓣鰓綱軟體動物類似，但這些相似點只是表面上的，實際上它們是完全不同的兩類。解剖學研究表明，在腕足綱中，兩個貝殼(稱之為瓣)是背腹式(即上下開合)的，但是在瓣鰓綱中，兩個貝殼是左右式的。腕足類通常通過肉基與下部地層連接，肉基處有一個孔，位於頂部鉤牙處。這瓣貝殼通常位於上面，這樣腕足綱動物可以背面朝下。

腕足綱是海洋生物，當今很少見，種類不多。但是在地質史上的古生代它們曾經大量存在，特別是在侏羅紀和白堊紀的地層。比較典型的有石燕貝目、長身貝目、小嘴貝目和穿孔貝目。

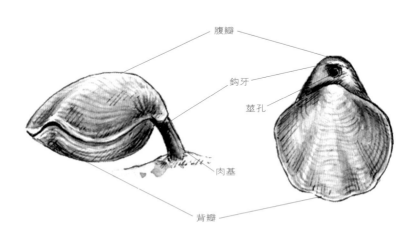

腹瓣

鉤牙

莖孔

肉基

背瓣

腕足綱（小嘴貝目）

大小	幾厘米
類	觸手冠動物類
年代	出現在侏羅紀(-200Ma)，現在也有。
生物	海洋生物，淺海
	比較有代表性的是細脈狀的子圓貝類，但有時也有翼狀。
年代	在侏羅紀和白堊紀大量存在。

1. 拉丁學名：*Burmirhynchia decorate*
(侏羅紀，巴通階，165Ma)。鴨舌狀的嘴使它們形成方形。
地點：阿登地區 Ardennes，埃納省 Aisne，上馬恩省 Haute Marne，杜博省 Doubs,
大小：3.5厘米

2. 拉丁學名：*Cyclothyris compressa*
(白堊紀，森諾曼階，95Ma)與前一種不同，它們很大，有翼瓣，扁狀。
地點：歐洲普遍可見。
大小：3.5厘米

3. 拉丁學名：*Peregrinella multicarinata*
(白堊紀，凡蘭吟階-歐特里夫階，～140Ma)大貝殼，脈絡規則。有時會因為其大的孔被看做是酸漿貝。
地點：法國東南部 Sud-Est de la France（德龍省 Drôme）
大小：9厘米

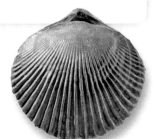

1. *Burmirhynchia decorate*

2. *Cyclothyris compressa*

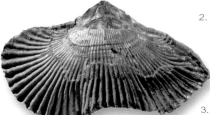

3. *Peregrinella multicarinata*

腕足綱（酸漿貝類）

大小	幾厘米
類	觸手冠動物類
年代	出現在三疊紀（~ 250Ma），現在也有。
生物	海洋，非深海
	它們通常外觀平滑，沿着貝殼的軸線方向形成平行的褶皺。在極端情況下，兩側的翼會連在一起形成環狀孔。
年代	在侏羅紀和白堊紀大量出現

1. 拉丁學名：*Morrisithyris phillipsi*

（侏羅紀，巴柔階，170Ma）典型的酸漿貝類，表面光滑且有兩個大的褶皺。

地點：整個西歐
大小：5厘米

2. 拉丁學名：*Eudesia cardium*

（侏羅紀，巴通階，165Ma）可以被歸為酸漿貝類，因為它有大的莖孔將鈎牙截斷。但由於它有很多的脈絡，所以又具有小嘴介類的特徵。

地點：法國很多
大小：3.5厘米

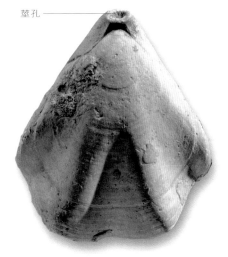

莖孔

1. *Morrisithyris phillipsi*

3. 拉丁學名： *Pygites diphyoides*

（白堊紀，貝里亞階 145 Ma）這是一種很特殊的貝類，因為它中間有一個孔。
這個孔是因為貝類的兩側迅速生長直到相連，圍成了中間的孔。

地層： 多菲內省 Dauphiné，法國東南部
大小： 4.7 厘米

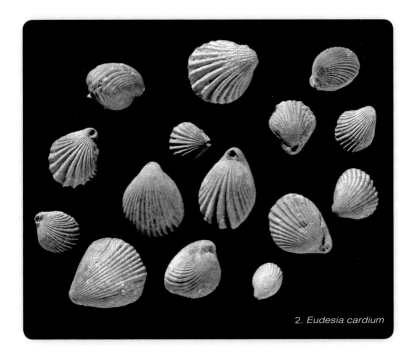

2. *Eudesia cardium*

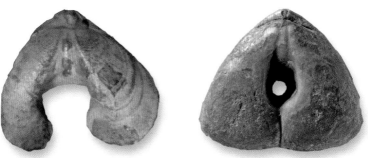

3. *Pygites diphyoides*（左邊：幼年；右邊：成年）

腕足綱（石燕貝目）

大小	從幾厘米到30厘米
類	觸手冠動物類
年代	泥盆紀和石炭紀(~300至400Ma)
生物	海洋，非深海

雙殼綱和腕足動物的區別	雙殼綱動物的內臟器官是包裹在兩瓣石灰質貝瓣中的，貝瓣通常是對稱的，但有時卻不很相似，其中一個貝瓣在左側，一個在右側。而腕足動物的兩個貝瓣則是腹瓣和背瓣(即上下方向)。

1. 拉丁學名： *Spirifer striatus*

（下石炭紀，~310Ma)有數量不等的大的紋脈。

石燕貝目有一個明顯的標誌是上部比較寬，有翼瓣。有時，位於鉤牙附近的介殼邊緣甚至呈直線狀。文脈呈射線狀。

地點：菲尼斯太爾省 Finistère，阿利埃省 Allier，比利時(迪南，圖爾奈，韋茲)
大小：2.8厘米，也可以超過10厘米。

2. 拉丁學名： *Gigantoproductus gigantus*

（石炭紀，~ 340 Ma)長身貝目的較大貝瓣是凸起的，較小的背瓣是凹陷的。紋脈是增長的放射狀條紋。

地點：同石燕貝目
大小：所知最大的腕足綱，可以達到30厘米。

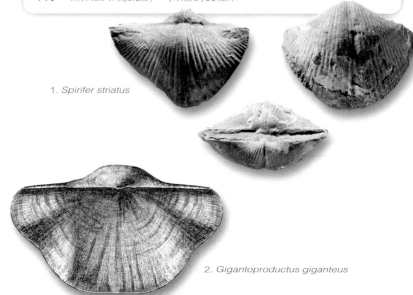

1. *Spirifer striatus*

2. *Gigantoproductus giganteus*

雙殼綱（瓣鰓綱）

這類生物由於其石灰質殼的存在而保留了大量的化石，在第三紀的巴黎盆地有很多。這種貝類腹面邊緣呈圓形，背面邊緣略尖，稱為鈎牙。除了極個別的情況，鈎牙都向前突出，可以幫助確定貝殼方向。內部有幾個標誌。兩個橢圓狀痕跡，分別位於貝殼前後兩側，是活體生物用於開合貝殼時的肌肉痕跡。一個有缺口的線形痕跡（外套膜痕跡）連接兩部分肌肉，與貝殼腹面邊緣平行，是外套膜（裡面包裹內臟組織）痕跡，外套膜的外面一層是珍珠層。這個外套膜的痕跡向後部呈現出彎曲（外套膜竇）從而形成虹吸，虹吸是動物用來吸入和噴出海水從而進食的器官。可以用來區分此類的一個基本特點是殼鉸鏈。殼鉸鏈是它用來獲取食物的部分。在殼鉸鏈處兩瓣貝瓣通過嵌在鈎牙基處的韌帶連在一起的，在化石中可以看到其痕跡。殼鉸鏈處的突出部分稱為牙，雖然名字是牙，但是它與咀嚼器官沒有任何關係。

背面

鈎牙

前部肌肉痕跡

外套膜痕跡

前部

腹面

殼鉸鏈

韌帶痕跡

後部肌肉痕跡

外套膜竇

後部

雙殼綱貝殼部位名稱（右瓣）

雙殼綱

大小	幾厘米到1米
類	軟體動物
年代	寒武紀(550Ma)至今
生物	主要是海洋生物，生活在淺海或沿海。左右兩瓣貝殼可以很不相同，比如牡蠣和扇貝；肌肉的痕跡漸漸縮小甚至消失。最終咬合處可以有一些不同的齒狀咬痕，這也是歸類的標準之一。

1. 拉丁學名：*Anadara diluvii*

(中新世～今)小的船型貝類(近來被稱為洪水之舟)。殼鉸鏈處為直線型，上有很多小的齒狀咬痕。

地層：整個歐洲，特別是地中海地區。
大小：5厘米

2.拉丁學名：*Cucullaea crassatina*

(下始新世，塔內堤階，~56Ma)殼鉸鏈中央處為小的齒牙，大的齒牙在兩邊。大面積的韌帶位於鉤牙下部。

地層：巴黎盆地和比利時常見。
大小：8厘米

3.拉丁學名：*Venericor planicosta*

(始新世，依布來階至巴爾頓階，55~37Ma)這種貝類漂亮且堅硬，殼鉸鏈處有不多的堅硬齒牙。

地層：整個歐洲。巴黎盆地很多。
大小：9厘米

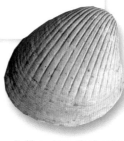

3. Venericor planicosta

1.Anadara diluvii

2. Cucullaea crassatina

雙殼綱（厚殼蛤類）

厚殼蛤類是一類與其它雙殼綱動物化石外形很不一致的化石。其標誌是貝瓣不對稱，極厚，生活狀態固定，在非深海的礁相環境中最常見。很多這類貝殼存在於石灰岩高地礦層中，只能見到一部分（如法國東南部的烏爾貢階岩相）。

1. 拉丁學名：*Diceras arietinum*
（上侏羅紀，牛津階，160Ma）很特別的一種貝類，其外形像羊頭，名字（拉丁語羊的意思）也由此而來。鉤牙呈頂端彎曲狀，厚度較厚，原因是它生長在礁石中。
地層：法國常見
大小：5厘米，也可達到10厘米

2. 拉丁學名：*Requienia ammonia*
（下白堊紀，巴列姆階-阿普第階，~ 130Ma）由於其附著於礁石生存，所以也很厚，但是兩瓣貝殼不同：一瓣是平的，另一瓣是彎曲的。
地層：安省 Ain，上薩瓦省 Savoie，布希-羅納省 Bouches-du-Rhône，加爾省 Gard，瑞士
大小：7.5厘米

3.拉丁學名：*Hippurites radiosus*
（上白堊紀，土侖階-科尼雅克階，~ 90Ma）大量存在的貝類。一瓣貝殼是角狀，另外一瓣是蓋狀。通常與其它一起構成礁石。
地層：夏朗德省 Charente，加爾省 Gard，沃克呂茲省 Vaucluse，瓦爾省 Var
大小：17厘米（照片上看）

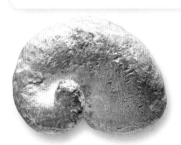

1.*Diceras arietinum*

3. *Hippurites radiosus*

2. *Requienia ammonia*

腹足綱

大小	從2毫米到50厘米
年代	寒武紀(550 Ma)至今
類	軟體動物
生物	任何地方
	腹足綱包括陸地上的蝸牛，也有其它的種類，如湖邊生物，還有一大部分海洋生物。因為其種類繁多，我們只能選取其中幾個作為例子。
大量的化石	蟹守螺化石的大量存在源於它們的殼可以在沉積物中很好的保存。在各個年代的沉積層中都可以找到，但是在第三紀的沉積層中特別多(如巴黎盆地)。

1. 例子：玉螺

玉螺的殼為圓形，類似蝸牛。有代表性的為海洋生物，在全球的任何海域都有。在地中海的沙地中可以找到，它們以肉食為主。

拉丁學名：*Ampullinopsis crassatina*

(漸新世 ~30Ma)

地層：整個歐洲
大小：7.5厘米

2. 例子：錐螺

錐螺是一種多旋的錐狀貝類，長條外形。生活在淺海中以淤泥為食物。

拉丁學名：*Turritella sulcifera*

(始新世，盧台特階和巴爾頓階，~40Ma)

地層：整個歐洲
大小：15厘米(下圖)

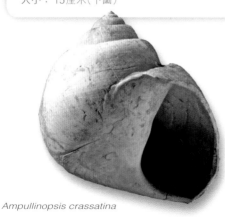

Ampullinopsis crassatina

Turritella sulcifera

3. 例子：蟹守螺

蟹守螺與錐螺一樣，是多旋的錐狀貝類。該類在第三紀大量出現，引起貝紋的不同而有所區別。

現在它們也大量存在（我們所知的有200多種）於熱帶的淺海中。Les Campanilidés 是一種很大的蟹守螺。盧台特階或巴黎盆地的地層中有大量的此類模鑄化石。

拉丁學名：*Campanile giganteum*

（始新世，盧台特階，45Ma）

地層：整個歐洲
大小：55厘米（下圖）

4. 例子：河螺

河螺與蟹守螺相似，但開合處沒有蟹守螺凹陷大，紋脈不夠清晰。生活在熱帶但鹽度不大的水域中。在第三紀的石灰岩層上可以找到很多。

拉丁學名：*Potamides lapidus*

（始新世，盧台特階和巴爾頓階，~40Ma）

地層：整個歐洲
大小：4厘米左右

Potamides lapidus

Campanile giganteum

菊石

大小	幾厘米至2米
類	投足綱軟體動物
年代	三疊紀(250Ma)至白堊紀(65Ma)
生物	海洋生物，大部分會游動。

菊石是海洋頭足綱，其中年代最近的活體動物是鸚鵡螺。典型的菊石介殼是卷成螺旋形，但也有很多類型的菊石，其環圈並非是頭尾相接的，其弓部或多或少的成直線狀，甚至還有一些是完全是直線的。

如果保存完好，菊石的殼通常為珍珠層。但是大部分情況下，它們的殼會分解，所以我們看到的化石實際上是殼粉狀化後形成的石化團在岩石上的刻膜。在化石表面可以看到菊石內部隔膜的痕跡。這些隔膜隨著生物的生長而分泌，逐漸充滿貝殼前部而導致生物體本身只能生活在後部，即殼內的住室。

我們也會經常看到菊石的螺屬，它們是咀嚼器官。

菊石化石很常見，種類也繁多。我們給出的只是最基本的介紹，具體的種類定義還是要專家來完成。

菊石的消失	嚴格來說，菊石消失於三疊紀，但在它前面的泥盆紀已經有近似的類群消失，如楯海膽屬、棱角菊石、齒菊石等。與恐龍一樣，它突然在白堊紀末期消失，原因可能相同(如隕星墜落、火山爆發)。

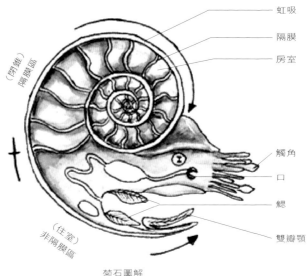

菊石圖解

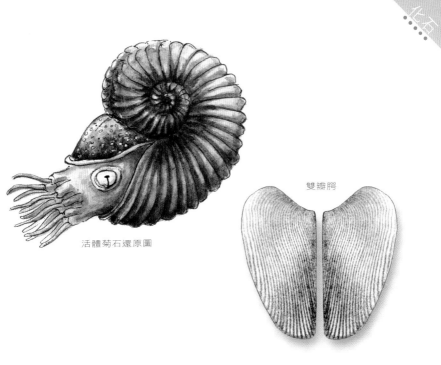

活體菊石還原圖

雙瓣腭

菊石內部隔膜線細節圖

1. 拉丁學名：*Phyllocératacés*

常為內卷狀，其隔膜縫線呈圓形葉片圖案。

例子：Phylloceras（侏羅紀至白堊紀 200 至 70Ma）

大小：1 至 5 厘米

2. 拉丁學名：*Lytoceratacé*

通常為卷狀，其環圈之間是連接的。

例子：Lytoceras cornucopiae（下侏羅紀，托阿爾階，180Ma）

地層：法國及附近

大小：15 厘米

3. 拉丁學名：*Hildocératacés*

該類的介殼為重疊狀多圈，上面有彎曲狀圖案。

例子：Hildoceras bifrons（下侏羅紀，托阿爾階，180Ma）

地層：西歐

大小：6 厘米

4. 拉丁學名：*Haplocératacés*

多圈盤卷，通常光滑，少圖案。

例子：Oppelia subradiata（中侏羅紀，巴柔階，170Ma）

地點：西歐

大小：9 厘米

1. *Phylloceras*

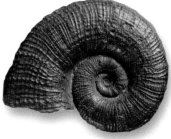

2. *Lytoceras cornucopiae*

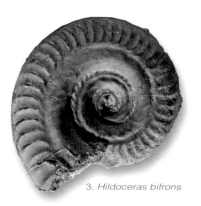

3. *Hildoceras bifrons*

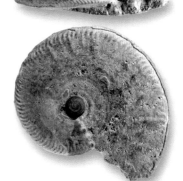

4. *Oppelia subradiata*

1. 拉丁學名：*Périsphinctacés*

近環形環繞，重疊圈數不多或極少甚至沒有，花紋圖案為直線狀，少彎曲。這類化石包含很多很難互相區分的種類。

例子：Perisphinctes plicatilis（上侏羅紀，牛津階，160Ma）
地點：歐洲
大小：18厘米

2. 拉丁學名：*Acanthocératacés*

環狀，重疊圈數不多，線紋常為莖塊狀。

例子：Mortoniceras rostratum（下白堊紀，阿爾布階，100Ma）
地點：法國東
大小：22厘米

3. 拉丁學名：*Hoplitacés*

環圈包裹好，線環圖案多樣，有時是塊莖狀，有時是彎曲狀。

例子：Hoplites dentatus（下白堊紀，阿爾布階，105Ma）
地點：法國北部和東部，英國
大小：幾厘米

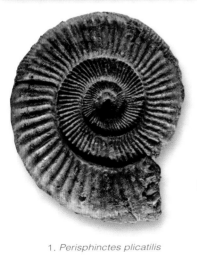

1. *Perisphinctes plicatilis*

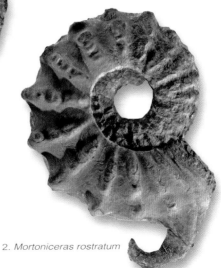

2. *Mortoniceras rostratum*

菊石（直殼狀）

菊石中有些種類的介殼不是環狀的，而是呈螺旋狀或直線狀。這個出現在白堊紀的趨勢至今還沒有解釋。下面介紹幾個例子。

1. 拉丁學名：*Turrilitidés*
這種貝類成塔形螺旋狀。

例子：Turrilites costatus（上白堊紀，森諾曼階，95Ma）
地點：整個歐洲
大小：11厘米

2. 拉丁學名：*Ancyloceratacés*
通常其環圈沒有相連接，殼上裝飾為直線狀或微曲，有的為塊莖狀。最後一圈的彎曲往往呈反向外彎曲。

例子：

2a. Crioceratites duvali
（下白堊紀，歐特里夫階，130Ma）

地點：法國東南部
大小：大概15厘米

2b. Ancyloceras matheronianum
（下白堊紀，巴列姆階-阿普登階，130Ma）

有一部分為螺旋狀，一端向上呈內方向彎曲。

地點：法國東南部
大小：可達30厘米

1. *Turrilites costatus*

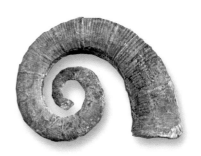

2a. *Crioceratites duvali*

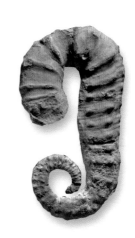

2b. *Ancyloceras matheronianum*

箭石

大小	從幾厘米到15厘米
年代	侏羅紀和白堊紀（200至65Ma）
類	頭足綱軟體動物
生物	海洋生物
	消失於白堊紀的箭石屬於頭足綱，它與墨魚有親緣關係。我們現在能找到的化石是它的額劍，是石灰質的部分，其形狀像一個子彈。更加罕見的是閉錐，它是由一系列直線狀的房室構成，其前甲由薄片構成，被看做與菊石和鸚鵡螺同源。箭石的額劍較常見，其形狀多樣，如下面例子所示。

1. 拉丁學名：*Hibolites hastatus*
（中侏羅紀和上侏羅紀，175~145Ma）
突出的額劍，中間有一條明顯的溝。
地點：歐洲
大小：10厘米（右圖）

2. 拉丁學名：*Duvalia dilatata*
（下白堊紀，valagimien 和豪特里維階，~135Ma）
扁且不對稱。
地點：法國東南
大小：8厘米（右圖）

3. 拉丁學名：*Belemnitella mucronata*
（上白堊紀，坎佩尼階和麥斯特里希特階，~70Ma）
圓柱形額劍，一端較尖（短尖頭）。
地點：法國北

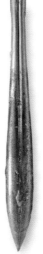

1. *Hibolites hastatu*

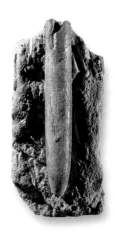

2. *Duvalia dilatata*

3. *Belemnitella mucronata*

海膽

大小	從1厘米到15厘米
年代	奧陶紀（480Ma）至今
類	棘皮動物門
生物	海洋生物

海膽與其它棘皮動物門的代表動物一樣，有五角星圖案，這種圖案只存在於活的生物中。具有這種對稱形狀的稱為常規海膽。另外有很多重疊雙邊的（即呈鏡面結構），是非常規海膽。它們的殼（稱之為介殼）是小球狀的，但也有扁的盾狀或盤狀。下面是幾個例子。

1. 拉丁學名：*Cidaris perlata*

屬於常規海膽，其外表有明顯的結節狀隆起。在活的海膽中，這些結節狀隆起上有刺，或者是很大的石灰質筷子狀，這些隆起通常單獨存在於沉積地層中，或者存在於海膽化石旁邊。（上白堊紀，~70Ma）.

地點：歐洲
大小：5厘米

1. *Cidaris perlata*

2. *Micraster coranguinum*

2. 拉丁學名：*Micraster coranguinum*

屬於對稱雙邊類型，為常規海膽。從上面看是心形，拉丁語名字是蛇心的意思。（上白堊紀，桑托階和科尼雅克階，~80 Ma）。

地點：西歐
大小：5厘米

3. 拉丁學名：*Clypeaster scillae*

是非常規海膽，有五角星形狀圖案。但沒有球狀突起，外形為典型的盾狀（下中新世，波爾多階，17Ma）。Clypeaster aegyptiacus，形成於上新世地中海，為扁狀。

地點：法國東南部和地中海北部
大小：14厘米

4. 拉丁學名：*Amphiope bioculata*

比楯海膽還要平，殼上的兩個孔為其特點。這種平的海膽被稱為沙子中的美元，一方面是因為它的形狀，另一方面是因為它所在的地層（中中新世，海爾微階，13Ma）

地點：西歐
大小：7厘米

3. *Clypeaster scillae*

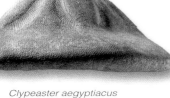

Clypeaster aegyptiacus

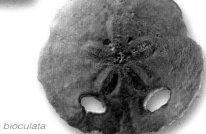

4. *Amphiope bioculata*

三葉蟲

大小	1厘米到20厘米
類	節肢動物
年代	寒武紀~二疊紀(540~250Ma)
生物	海洋生物,游水的或掘地的

三葉蟲是地球表面上出現的最早的甲殼動物。最早可以追溯到5.5億年前的第一紀初,並很快佔領了海洋。它們的殼是外部的,像其它節肢動物門的動物一樣。因此,它們在生長過程中需要退殼。它們的名字來自於它們的身體分為三個裂片狀部分,一個在中間,兩個在兩側。它們的形狀會有所不同,有的可以很長。
三葉蟲完全是海洋動物,有的為深海爬行動物。

很好的 地層 化石	它們的地理分佈很廣,通過它們的位置分佈可以區別省份。已有的有幾千種,是很好的地層化石,從寒武紀(540Ma)起就存在,消失於古生代(250Ma)。

1. 拉丁學名:*Phacops*

是典型的節肢動物。來自泥盆紀(~400Ma)的摩洛哥,在那裡保存得很好。

地點:在法國也能找到,可以在第一紀的阿爾摩里克高原(massif Armori-cain)、布列塔尼(Bretagne)、阿登(d'Ardenne)和黑山的地層中找到

大小:30厘米

2. 拉丁學名:*Ogygites desmaresti*

這種三葉蟲可以在法國找到。來自奧陶紀(~470Ma)。

地點:盧瓦爾大西洋省(Loire Atlantique)出現過。

大小:30厘米

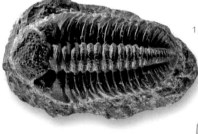

1. *Phacops*

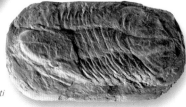

2. *Ogygites desmaresti*

爬行動物

在我們習慣的環境裡幾乎很難找到脊椎動物的遺跡。因此建議大家去諮詢一些機構專家的意見，如大學或者國家自然歷史博物館。如果發現的地方是考古學管轄區，那麼是需要得到許可才能進入的。有些脊椎動物還是留下了些遺跡，特別是魚類（如矽藻土中的鯊魚牙齒），爬蟲類（如足跡、恐龍蛋）。現在，我們發現了很多恐龍的足跡或其它爬蟲類的足跡。需要在它們所在的地層和年代尋找（65Ma前，從此之後它們消失）。這些通常在三疊紀和侏羅紀的沉積中。

可以看到恐龍足跡的地點

聖-洛朗 德 特赫弗Saint-Laurent de Trêves（洛澤爾省 Lozère），普拉尼（安省 Ain），艾莫生（瓦萊省，瑞士），盧勒 Loulle 和庫阿夏 Coisia（汝拉省 Jura）……

艾莫生（Émosson）

普拉尼（Plagne）

普拉尼（Plagne）

植物化石

植物界也有化石。樹葉可以在矽藻土中找到，石炭紀植物可以在古煤層的碎屑中找到。通常我們可以找到很多蕨類植物的化石，如櫛羊齒；還有部分樹幹，如鱗木和封印木。這些植物在上石炭紀和二疊紀（320至250Ma）的煤礦盆地中存在。

1. 櫛羊齒 *Pecopteris*
是以一系列沒有縫隙的小葉為特徵的樹葉的統稱。

2. 鱗木 *Lepidodendron*
是由清晰的規則菱形構成的葉狀疤痕（略像現在的棕櫚樹）的樹幹。

3. 封印木 *Sigillaria*
是葉狀疤痕的樹幹，但是呈垂直排列，由脊狀條紋分割開來。

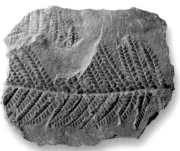

1. *Pecopteris*

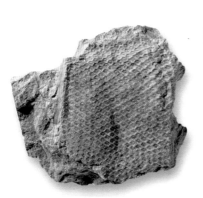

2. *Lepidodendron*

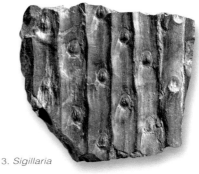

3. *Sigillaria*

地址簿

- 下面的內容適用於業餘愛好者們，不適合專業人士。地址來自於法國地質協會：http://sgfr.free.fr。

- 下面介紹的網址中僅涉及法文網站，當然還有其它語言的網站存在，特別是英語網站，可以通過搜尋引擎找到。

──指南和著作──

- 下面是基本關於地質學的書籍。Dunod 出版社（www.dunod.com）和 BRGM（www.brgm.fr）出版了很多關於地區地質學的書籍。

- 《地質詞典》*Alain Foucault et Jean-François Raoult*, Dunod, 7e édition（2010）。

- 《地質愛好者指南》*d'Alain Foucault*, Dunod（2007）。

- 《地質知識基礎》*à petits pas, de François Michel et Robin Gindre*, Actes Sud（2007）。

- 《岩石與風光》*Reflets de l'histoire de la Terre*, de François Michel, Belin（2005）。

- 《石頭的語言》*de Maurice Mattauer*, Pour la Science（1998）。

博物館

下面主要是與地質學發展有關的博物館，全年大部分時間開放，具體可以參考網站。

法國

- 埃克斯-普羅旺斯：自然歷史博物館（www.museumaix.fr.st）
- 阿普特：地質博物館（www.ot-apt.fr/patrimoine/musee/paleon.htm）
- 夏吳尼-布朗峰：水晶博物館（www.chamonix.com）
- 迪涅萊班：步行博物館（www.resgeol04.org/Musee-promenade.html）
- 葛蘭諾布林：自然歷史博物館（www.museum-grenoble.fr）
- 拉羅謝爾：自然歷史博物館（www.museum-larochelle.fr/）
- 拉羅克當泰龍：地質博物館（www.musee-geologie-ethnographie-laroque.com）
- 里爾：自然歷史與地質博物館（www.mairie-lille.fr/fr/Culture/Musees/Musee_d_Histoire_Naturelle_t_de_Geologie）
- 巴黎：礦物學，古生物學長廊，自然歷史博物館（現在關閉）（www.mnhn.fr）
- 巴黎：礦物學展廳，居里夫人大學（www.upmc.fr/fr/culture/patrimoine/patrimoine_scientifique/collection_des_mineraux.html）
- 巴黎：礦物學博物館，國家礦物學校（www.mines-paristech.fr/Fr/Services/Musee/musee.html）
- 雷恩：雷恩一大地質學博物館（www.geosciences.univ-rennes1.fr/spip.php?rubrique226）
- 韋赫內-雷-阪那：地質學博物館（http://agfem.musee.free.fr/france/musee.html）
- 韋勒-緒赫-麥赫：古生物空間（www.paleospace-villers.fr）
- 韋勒卡尼那（www.vulcania.com）
- 埃斯佩拉繁恐龍博物館（www.dinosauria.org/）

比利時

- 昂維爾：鑽石博物館（www.diamantmuseum.be）

- 拜爾尼薩赫：禽龍博物館（www.bernissart.be/musee）

- 布魯塞爾：自然科學博物館（www.sciencesnaturelles.be）

- 下面的網站提供布魯塞爾博物館的資訊，上面有完整的比利時博物館名單：www.sciencesnaturelles.be/institute/structure/geology/geotourism/external/pdf/geotourisme_FR_220609.pdf

瑞士

- 弗里布日：自然歷史博物館（www.fr.ch/mhn）

- 日內瓦：自然歷史博物館（www.ville-ge.ch/mhng）

- 拉首得芬斯：自然歷史博物館（www.mhnc.ch）

- 洛桑：大區地質博物館（www.unil.ch/mcg）

- 盧加諾：大區自然歷史館（www.ti.ch/mcsn）

- 盧澤那：自然博物館（www.naturmuseum.ch）

- 納沙泰爾：自然歷史博物館（www.museum-neuchatel.ch）

- 坡朗昂特魯：汝拉省自然科學博物館（www.jura.ch/occ/mjsn）

- 聖伽朗：自然博物館（www.naturmuseumsg.ch）

- 索羅圖爾：自然博物館（www.naturmuseum-so.ch）

- 溫特圖爾：自然博物館（www.natur.winterthur.ch）

- 下面這個網站可以找到所有瑞士博物館資訊：www.geologieportal.ch/internet/geologieportal/de/home.html

盧森堡

- 自然歷史博物館（www.mnhn.lu）

加拿大

- 馬拉緹克（魁北克）：阿比提比-特密絲加明格礦物學博物館（www.museemalartic.qc.ca）

- 蒙特利爾：麥克吉爾大學紅路博物館（www.mcgill.ca/redpath/fr）

- 塞特福德（魁北克）：礦物學博物館（www.museemineralogique.com/index.asp）

——地質學自然保護區——

　　為了保護自然遺產，法國建立了很多保護區，其中有11個屬於地質保護區。有的是對公眾開放的。

- 屈埃里居的TM 71洞穴（www.reserve-tm71.fr）

- 索卡特-拉布萊德的地質保護區（www.rngeologique-saucatslabrede.reserves-naturelles.org）

- 埃松省的自然保護區中的地質點（www.sites.geologiques.essonne.reserves-naturelles.org）

- 上普羅旺斯的地質自然保護區（www.resgeol04.org）

- 盧克-宿赫-鎂赫的羅馬角峭壁地質自然保護區

- 維勒-莫蘭和沙勒維爾-梅濟耶爾的地質自然保護區

- 埃唐德-格朗德的地質自然保護區：（http://rng.hettange.free.fr）

- 盧貝隆的地質自然保護區（http://reserve-naturelle.parcduluberon.fr）

- 托阿爾地質自然保護區（http://cigt.cc-thouarsais.fr）

- 格魯瓦島的地質自然保護區（http://ile-de-groix.info/reserve.php）

- 埃克斯-普羅旺斯的聖-維克多地質自然保護區

非專業期刊

商業期刊

- 化石（礦物和化石 www.minerauxetfossiles.com）

- 礦物時代（www.leregnemineral.fr）

——協會期刊————————

- LAVE（歐洲火山學協會：www.lave-volcans.com）

- Saga 簡報（地質學愛好者學會：www.saga-geol.asso.fr）

- 寶石鑲嵌雜誌（寶石鑲嵌工作者協會：www.micromonteurs.fr）

- 岩石圈（比利時礦物學和古生物學俱樂部：www.cmpb.net/fr/lithorama.php）

- L'Escargotite（那慕爾礦物化石俱樂部：www.escargotite.be）

- 石頭（西部礦物寶石與化石協會：www.agmfo.fr）

- 阿爾代什地質學協會簡報(http://societegeolardeche.com.pagesperso-orange.fr)

- 岩壁專刊(威樂蘇爾-梅赫古生物協會：www.fossiles-villers.com).

- 沙杜赫地質學俱樂部簡報（http://club-geologie-36.jimdo.com）

- 寶石學期刊（Association française de gemmologie）

——愛好者協會————————

法國

　　法國的協會或俱樂部地址可以參看如下網址：

- 法國地球科學聯合會(專業人士)：http://e.geologie.free.fr

- 法國地球學聯盟（GEOPOLIS）：www.geopolis.fr

- 法國礦物學與古生物學愛好者聯合會：http://ffamp.com

- 國家自然博物館：www.mnhn.fr/pgn/associations.php
- 地質學愛好者友好協會：www.saga-geol.asso.fr

瑞士

- 這個門戶網站可以找到所有地質學組織：www.geologieportal.ch/internet/geologieportal/de/home.html

比利時

- 比利時地質愛好者協會網站提供比利時地質愛好者協會的名單AGAB（www.agab.be）：
- 下面的網站也有 www.geologie-info.com/associations.php

加拿大

- 魁北克古生物學協會：http://www.paleospq.org

──更多網站─────────

關於地質學的網站現在有很多。有些很正規，是由博物館和大學等權威機構設立的。但有些業餘愛好者設立的網站就不是特別正規，特別是有些關於化石和礦物的網站。這些網站上提供很多圖片。

我們下面提供的網址對於某些考察是有幫助的，但我們並不能保證這些資訊的準確性。

通識類

下面是法語網站，適於普通大眾：

- 里昂高等師範學院：http://planet-terre.ens-lyon.fr/planetterre；
- 皮埃爾-安德列 布林克，拉瓦爾大學，魁北克：www2.ggl.ulaval.ca/personnel/bourque/intro.pt/planete_terre.html

- 莫里斯 吉頓的阿爾卑斯網站：www.geol-alp.com

- 法國地質資料庫（包括地質地圖）：http://infoterre.brgm.fr

- 法國地質教學資料庫：www.educnet.education.fr/svt/ressources-numeriques/banques-de-donnees/litho

- 門戶網站：www.science.gouv.fr/fr/ressources-web/bdd/t/14/web/geologie

- 很有趣的網站（化石和礦物，地址等）：www.paleomania.com

- 一個加拿大愛好者設立的網站：paleo.dbvision360.com/index.html

古生物學

- 第三紀法國：www.somali.asso.fr/fossils/index.fossils.html

- 化石，菊石：http://didier.bert.pagesperso-orange.fr

 http://album.fossile-minervois.info/piwigo

 www.musee-fossiles.com

 www.ammonites.fr

 crioceratites.free.fr

 www.canutleon.fr

 www.echinologia.com

礦物學，岩相學

- 南茜岩相學和地球化學研究中心（CRPG）

- de Nancy：www.crpg.cnrs-nancy.fr/Science/Collection/index.html

- 巴黎自然歷史博物館：http://www.museum-mineral.fr/home.php

- 商業網站，提供圖片可免費試用：www.carionmineraux.com

- 180頁上的博物館地址。

- 華盛頓自然歷史博物館（USA）：http://collections.nmnh.si.edu/search/ms

索引